7天
就能畫得更好

油／畫
初級課程

12 種顏色就能豐富表現的靜物畫、風景畫

小屋 哲雄 著

前言

　　拿起這本書的每位朋友，也許會有「我想畫一幅油畫，但似乎很困難」「這應該是專家才能畫得出來」「油畫用具似乎很昂貴」…諸如此類，許多對於描繪油畫這件事的困難印象。

　　確實，油畫歷史悠久，最初是在 14 世紀到 16 世紀文藝復興時期，由范艾克兄弟所建立的繪畫技法。最初描繪的主題大多是宗教的聖人畫，但是在進入 17 世紀後，也開始繪製風景畫和靜物畫。眾所皆知的林布蘭、米開朗基羅、維梅爾等巨匠，都被稱為這一時代的大師。

　　此後登場的德拉克羅瓦（浪漫主義）、米勒（現實主義），以及 19 世紀下半葉出現了馬奈、莫內、竇加、雷諾瓦、塞尚、高更和梵谷等印象派畫家和晚期印象派畫家。對後世的美術界產生了巨大影響。

　　到了 20 世紀，經過馬諦斯（野獸派）和畢卡索（立體主義）時代之後，康丁斯基和蒙德里安建立了抽象繪畫，而達利、馬格利特和其他畫家則建立了超現實主義技法。之後，波洛克、紐曼和路易斯完成了抽象表現主義繪畫，這些繪畫以各自的方式綻放發光。後來，各種新的表現形式，如達達主義、普普藝術、極簡藝術等應運而生並一直延續到今天。

　　即便在使用 CG（電腦繪圖）作畫已經變得司空見慣的現代，油畫仍然具有使我們著迷的力量，不分性別和年齡的許多人都去自學或是參加繪畫教室，享受著繪製油畫的樂趣。油畫其實一點也不難。只要正確地學習了基礎知識，就可以畫出讓家人和朋友稱讚不已的美麗畫作。

　　此外，油畫的魅力之一是其多彩多姿的表面質感（畫面效果）。例如我們可以透過油彩顏料本身的表情，來呈現出雲朵的蓬鬆感、流水湍急的感覺、石頭和牆壁的堅硬質感，以及樹木的生命感。本書會以搭配照片的方式，詳細解說繪製的步驟。

　　本書的目的是讓初次接觸油畫的人，可以在 7 天的時間內，一邊學習工具的使用方法、基本的描繪技法，同時完成一幅靜物畫或是風景畫。每個課程都分為 7 個步驟並進行詳細解說。只需要準備初學者用的 12 色顏料組合，以及最少限度的工具，就能夠完成一幅油畫作品。我由衷希望各位在實際繪畫的過程中，能夠充分的享受到屬於油彩的獨特表現。

小屋　哲雄

3

contents

畫材及基本描繪技巧

7 天就能學好的 靜物畫

7 天就能學好的 風景畫

用 12 色即可呈現 材質質感

畫材及基本描繪技巧

- 主要的畫材種類及使用方法
- 幫助作品更上一層樓的素描重點
- 第一次接觸就能快速掌握的基本技法

由 12 色開始著手描繪

與水彩畫和粉彩畫相較之下，油畫一開始需要準備的工具稍微多了一些。建議可以先準備最少限度的工具，然後在習慣使用後逐漸增加品項即可。

顏料只要先準備基本的 12 色

最近市面上各種顏色的油畫顏料琳瑯滿目，讓人不禁想要購買一整套豪華的顏料組合。當然，如果我們一開始就先備齊各種顏料，就不必擔心無法調和出心中所想要的顏色。

但是為了學習油畫的基礎知識，初期使用的顏料種類是愈少愈好。當我們掌握了混色的要點，即使正在使用顏料用完了，也可以藉由混合原色來製作出自己想要的顏色。

本書所刊載的靜物畫、風景畫都是只要使用初學者基本組合的 12 色就能夠完成作品的課程，並將使用的顏色名稱及混合比例都以深入淺出的方式加以介紹。首先，就讓我們從掌握這 12 種顏色的混合調色訣竅開始吧！

另外，由於不同廠商的顏料名稱和色調都會有所差異，選擇的時候還請多加留意。光是白色顏料就有鋅白色、銀白色、鈦白色等 3 種不同類型，每種白色的發色也都不一樣。不過剛開始入門不需要煩惱太多，只要先習慣畫材的使用方法即可。

【油畫顏料組合（12 色）】

在美術用品店販賣的初學者基本組合，大多是配有 12 色顏料的產品。只要購買這個組合，就可以調和出本書中使用的所有顏色。

【洗筆液】

用來清洗畫筆的專用油。

【油壺】

用來裝入畫用油使用的畫材工具。附有固定夾的產品，可以直接夾在調色盤上使用。不過也可以使用醬油小碟作為替代品，因此購買沒有附油罐的畫材組合亦可。

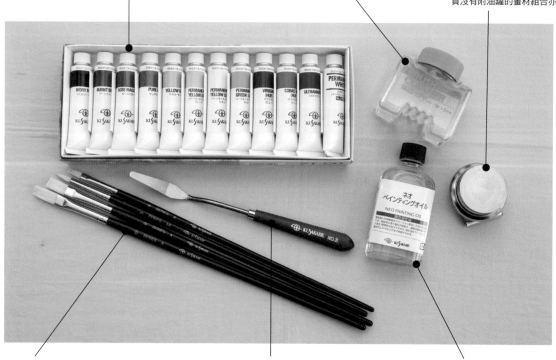

【畫筆】

基本組合中包含的畫筆一般約有 4 支。本書所刊載的靜物畫，雖然只要有這些畫筆就足夠完成一幅作品，不過若是再加買幾支圓筆的話，描繪起來會更方便。

【油畫刀】

用來刮削塗抹油畫顏料的畫材工具。也可以拿來當作在調色盤上調和顏料用的調色刀。

【油畫調和油】

與油畫顏料混合調和後，可以達到呈現光澤、加快乾燥速度等不同目的。油畫調和油是將不同性能的數種畫用油的均衡混合後的產品，特別適合初學者使用。

※本書使用的是 KUSAKABE 公司的基本 12 色組合。其他還有很多不同公司的產品可供選用。

【油畫顏料組合（12 色）】

1 象牙黑色

2 焦赭色

3 茜草玫瑰紅色

4 純紅色

5 土黃色

6 永固深黃色

7 永固檸檬黃色

8 永固淺綠色

9 鉻綠色（仿色）

10 鈷藍色（仿色）

11 群青色

12 學生級永固白色

【油畫刀】

有各種不同大小尺寸，但起初一支就足夠了。

【圓筆】

前端細尖的畫筆。描繪線條及細部時使用。除了有圓筆之外，還有更細的長尖圓筆可供選用。

【平筆】

有前端呈現平緩彎弧的榛型筆、前端齊平的長平筆以及短平筆等不同種類。適合用來平均地塗抹較大的面積。

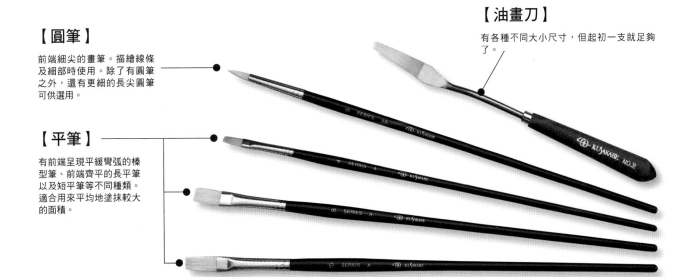

一旦習慣之後，請試著改用品質更好的畫筆

　　基本組合的優點是價格合理好入手。但是最好多購買一些經常會使用到的圓筆。

　　刷毛的材質各有不同，使用起來的手感、耐用性和沾附油彩的狀況會因材料而異。在繪製細節時，理想的選擇是使用柔軟的刷毛（例如狐狸毛或狸貓毛）。如果根據需要更改為品質更高的畫筆，則將獲得更多的繪畫樂趣，也能讓作品呈現出更多的表情。

備齊需要的用具

除了基本組合之外，在這裡要介紹建議採買備齊的用具。每項產品都是可以用合理的價格購得。有些也可以使用家庭用的產品來代替。

只要備齊這些用具就能開始描繪油畫！

很多人都會覺得和水彩畫相較之下，油畫更需要大費周章的準備工作，但是實際上並沒有需要準備很多的用具。除了基本組合之外，只要再備齊此處介紹的用具，就能夠完成描繪本書所刊載的靜物畫、風景畫。

此外，每個章節都會介紹一些如果有準備的話，會更方便作業的用具，請務必當作以後添購用具時的參考。

【畫筆】

多準備幾支 4 號、6 號的圓筆，描繪起來會更方便的用具。如果畫材組合中沒有包含平圓筆的話，建議添購買齊會更好。

【舊毛巾】

用來擦拭髒污的畫筆。

【保護噴膠】

用來固定及保護底圖或顏料的用具。出於不同用途目的，有很多不同的產品種類，請選購油畫底圖用的產品。噴罐式的產品使用起來會比較方便。

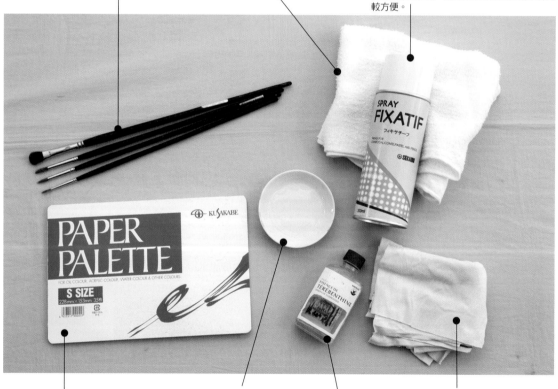

【調色盤】

有木製與紙製可供選擇。紙調色盤是將經過防水防油加工的薄紙，以 30 張疊成一本的產品。除了價格便宜之外，用過即可丟棄，可以省下後續清理的麻煩。使用時要注意不要一次撕下 2 張。木製調色盤雖然價格較高，但只要使用完畢後確實保養清理就能夠長期使用。

【小碟子】

準備幾個水墨畫用的小碟子，拿來盛裝畫用油用相當便利。使用家裡不再使用的醬油小碟子也可以。

【松節油】

一種揮發性油，用於調節顏料的濃度和黏度。油畫調和油的配方也包含松節油成分在內，但可以根據目的多添加一些到油畫調和油中。

【舊抹布】

用來擦拭畫布上的油彩或是清潔畫筆時使用。布紋細緻的棉布比較不容易掉落纖維碎屑。

【主要的畫筆】

| 長平筆 | 短平筆 | 寬平筆 | 榛型平筆 | 圓筆 | 長尖圓筆 | 面相筆 |

只要有一塊小空間就足以用來描繪油畫

有人可能會認為，沒有專用房間是無法完成油畫的，但只要大約 3 張榻榻米的空間就夠了。通常風景畫是要在戶外立起畫布進行描繪。本書所介紹的範例都是使用在旅途中拍攝的照片於室內描繪的方法。因此可以使用與靜物畫相同的用具和空間完成描繪的作業。

只要有 3 張榻榻米左右的空間就足夠了。

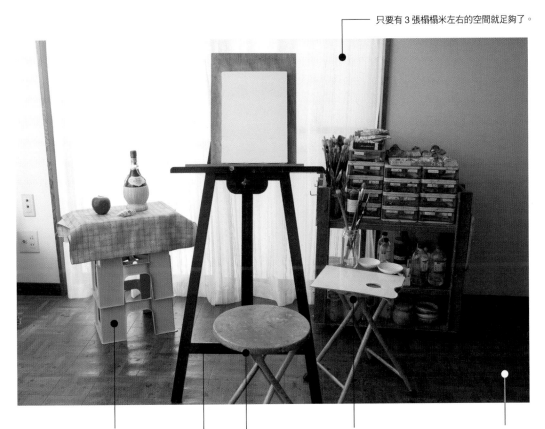

【擺放描繪主題的台座】

任何具有平坦表面和良好穩定性的台座都可以。

【畫架】

用來固定畫布。
相關細節請參照第 16 頁。

【椅子】

任何穩定的椅子都可以。但不可使用帶腳輪或旋轉座面的椅子。

【擺放畫材的小桌子】

只要能夠擺放調色盤和畫用油小碟子的空間，任何桌子都可以。

【防污對策】

由於顏料有可能會掉落在地面造成髒污，如果不是在髒污了也不要緊的地方作畫，建議事先在地板上放置報紙或專用保護布來做好防污對策。

畫材的使用方法

油畫用的畫筆及顏料，與水彩畫用的畫材使用方法及清潔保養方法都不相同。就讓我們一起來了解使用含有油分的顏料後，所必要的清潔保養方法以及畫材的使用方法吧！

顏料軟管要由尾端開始擠壓

油畫顏料是裝在金屬製軟管裡面。取用時要由軟管的尾端開始擠壓。如果由管口端開始擠壓的話，之後堆積在尾端的顏料有可能無法順利擠出，軟管本身也會變成扭曲不平，造成不容易使用的狀態，請多加注意。

請養成隨時將管口殘留的顏料擦拭乾淨，確實旋緊蓋子的習慣。如果剩餘的顏料變硬並且無法打開蓋子，請用老虎鉗或其他鉗子夾住蓋子後慢慢轉動打開。如果仍然無法打開，請用打火機加熱。

從軟管的尾端擠壓。並確實擦去
殘留在管口上的顏料。

不要用水清洗新畫筆

新畫筆的刷毛有上膠，因此在使用前將膠先去除後再使用。書法和水彩繪畫用的畫筆可以用水洗，但油畫用的畫筆是絕對禁止用水清洗。由於顏料中含有油分的關係，因此如果畫筆含有水分的話，將會排斥油性顏料。

請用指尖充分按壓黏著的畫筆毛，直到其散開為止，然後直接使用即可。

將畫筆的底部放在食指的指腹上。

用拇指按壓，直到刷毛散開為止。

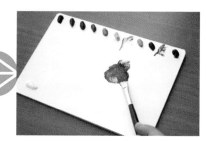

然後直接使用即可。

使用完畢的畫筆請清洗乾淨

使用過的畫筆如果放置不管的話，顏料將變硬導致畫筆無法再使用。使用後，首先用報紙或舊毛巾擦拭畫筆上的油彩，再以專用的洗筆液清洗。然後沾上肥皂輕輕將刷毛揉開並洗淨，再用水或溫水沖洗，最後用毛巾擦去水分並妥善保管。

如果在繪製的過程中發現畫筆數量不夠的話，請使用松節油（請參照第 14 頁）代替洗筆液。按照相同的步驟，先擦去油彩後以松節油清洗，並用舊毛巾擦拭乾淨後使用（不需要使用肥皂或水洗）。如果不經清洗，一直使用同一支畫筆，有可能會混入多餘的顏色。因此即使麻煩也請務必洗乾淨後再使用。

用舊毛巾擦拭畫筆上的髒污。

將畫筆浸入洗筆液中。

將畫筆前端一邊壓向容器底部的凹凸不平處，同時徹底清洗。

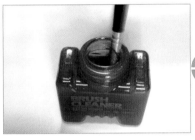

再用肥皂洗淨，然後用冷水或溫水沖洗，擦乾水分後並妥善保存。

有用的小知識

顏料、畫用油丟棄時需考慮環保處理

由於油畫顏料的成分包含重金屬在內，丟棄時需要考慮環保的處理方式。使用完畢的顏料軟管，以及擦拭過油畫顏料變得髒污的抹布，請依照當地政府的規定丟棄處理。

因髒污堆積而無法使用的洗筆液，請倒入裝有抹布的垃圾袋中，使液體吸進布中，然後作為不可燃垃圾處理。千萬不要在自來水槽清洗被油畫顏料髒污的物品，因為這會對環保造成負擔。

方便的工具

含潤洗成分的洗筆液

最近市面上有販售含潤洗成分的洗筆液產品，可以幫助延長畫筆的使用壽命。這是一種名為 SUPER CLEANER 的水溶性洗筆液，可以省去用肥皂清洗的麻煩，在使用較粗的畫筆時很方便。但是一定要在最後用水沖洗乾淨。

此外還有成分降低有害性的環保型產品以及無味型產品。

另外，如果使用洗筆液專用的廢液處理劑，就能夠將廢棄物當作可燃性垃圾，從而減輕了環境負擔。

畫用油的種類與使用方法

　　油畫顏料雖然從軟管取出後就能夠直接使用，但容易產生龜裂，所以不建議這麼使用。可以將顏料以畫用油調節成更容易描繪的濃度。

　　畫用油有 2 種主要類型：乾性油和揮發性油。松節油是揮發性油的一種，特性是添加後油彩會更快乾燥，而且會降低光澤度。這是在描繪剛開始時經常會使用到的畫用油，可以運用在底色或是薄塗上色。

　　乾性油的部分則大多使用亞麻仁油。這是油畫顏料中也會含有的配方成分，作為畫用油添加在顏料中，特性是雖然會延緩乾燥的速度，但可以增加光澤。想要藉由厚塗上色來呈現具有光澤的質感時，或是最後修飾階段時，經常會使用到的畫用油。

　　畫用油添加到顏料中的比例，並沒有特定的規則。剛開始使用時，可以先以顏料 1：畫用油 1 為基準，上底色或是薄塗上色的階段，畫用油比例可以多些；愈接近完成的階段，再逐漸增加顏料的比例。熟練之後，可以添購備齊松節油或亞麻仁油，並嘗試充分利用每種油品的特性來呈現出屬於自己的表現方法。

【Painting Oil 油畫調和油】

將多種不同畫用油以適當的比例平衡混合調製而成。一開始有這一瓶就足夠了。

【松節油】

除了可以幫助顏料推塗開，也因為能夠加快乾燥速度的關係，經常在加上底色的階段使用。添購這一瓶會方便很多。

【Medium 媒介劑】

在表面質感的課程中，以油畫刀進行描繪的部分會使用到這個媒介劑。在顏料中添加媒介劑，可以調整透明感、光澤、乾燥速度等特性（本書使用的是 KUSAKABE 的速乾性媒介劑）。

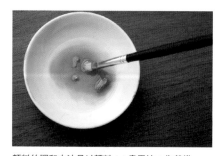

顏料的調和方法是以顏料 1：畫用油 1 為基準。

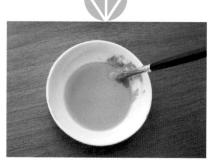

充分混合，直到油彩顏料和畫用油完全溶解在一起。

【畫用油的種類與特性】

乾性油	雖然乾燥需要時間，但顏料富有光澤。	如亞麻仁油、罌粟籽油、聚合亞麻仁油等等
揮發性油	可加快顏料乾燥速度，但是如果添加過多，顏料將會失去光澤。	如油畫調和油、溶劑油等等
調和油	將乾性油、揮發性油等油品，以適當比例平衡調合後的產品。	如精製調和油 Lesolvant、醇酸樹脂 Alkyd Medium 等等。也有乾燥速度極快的產品。

讓我們純熟掌握畫用油吧！

基本組合中附帶的油畫調和油，是多種不同畫用油依適合的比例平衡配方調製而成，所以使用起來不需要將其想得太過困難。想要塗得薄一些，就相對於顏料多加一些畫用油；想要厚塗的時候，就減少一些即可。

下面為各位介紹油彩顏料和畫用油的參考比例。請試著在練習用的畫布上調製各種不同的濃度來描繪，比較什麼樣的濃度較易描繪，以及不同濃度所呈現出來的表現差異。

顏料：油畫調和油

━━━━━━━━▶ 1：4

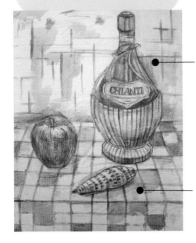

在草圖上方加上底色時，要將顏料添加大量畫用油，調製成如水般的稀釋液。

要稀釋到顏料甚至會向下垂落的程度。

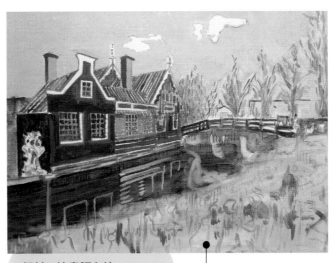

顏料：油畫調和油

━━━━━━━━▶ 1：3

想要將顏色薄薄地塗在寬闊的面積上時，畫用油的添加比例稍微多一些會比較好上色。

顏料：油畫調和油

━━━━━━━━▶ 3：1

顏料：油畫調和油

━━━━━━━━▶ 1：2

顏料：油畫調和油

━━━━━━━━▶ 2：1

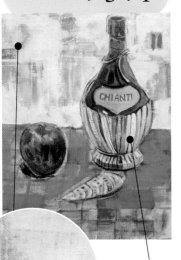

適合在寬闊的面積均勻塗滿上色的濃度。

如果想要呈現乾燥的質感，那就要減少畫用油的比例。

以白色顏料表現出如石膏般的質感。

愈接近完成的作畫程序，愈要減少畫用油的比例，厚塗上色。

油畫調和油的添加量稍微多一些，可以表現出具有光澤的質感。

準備畫架和畫布

　　畫架是用來固定畫布的用具。大致可以區分為三角架型和 H 型兩種類型。材質的部分則有穩定性良好的木製品，以及輕量的鋁製品。

　　首先請選擇價格合理，而且尺寸適當的產品。在還沒有習慣之前，三腳架類型會比 H 型更容易操作使用。考量到不畫畫時的收納，或在戶外繪畫時的攜帶性，輕量而且可折疊的設計會比較方便。建議各位可以親自到美術用品店實際觸摸看看，確認會不會晃動不穩定，再決定是否要購買。

　　畫布有各種尺寸和材質可供選擇。外形依長寬比例的不同，區分有 S 型、F 型、P 型、M 型等等不同產品。而最受歡迎的形狀是長寬比例平衡都很好的 F 型。本書則使用了大小尺寸即使是初學者也容易掌握的 4F（大小尺寸和 A4 幾乎相同）。畫布的材質通常是麻布材質，根據布紋的細緻程度，可以區分為細目、中目、粗目等不同產品。剛開始使用時，中目應該會比較容易掌握。

　　另外也有外形和畫布相似，而且便宜的畫布板以及畫布紙專門當作練習使用。

【 畫布的長寬比例 】

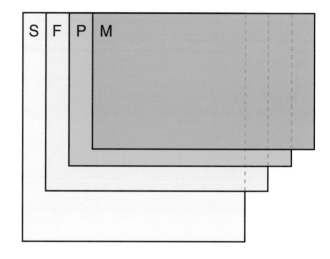

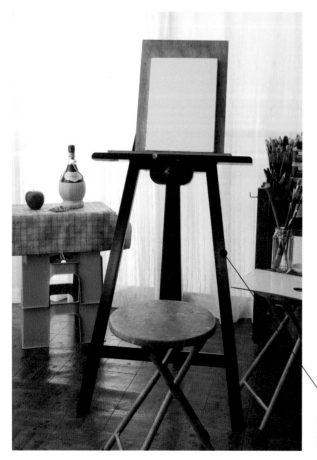

建議使用練習用的便宜畫布板及畫布紙。剛開始學習油畫畫時，4F～6F 的中目產品會比較方便使用。

由於畫架會意外地佔用很多空間。因此最好選擇一個尺寸合適的畫架，並預先考慮不使用時的存放空間。

由準備到完成的流程

油畫只要每次上色到一個階段，就需要等待顏料乾燥，然後再進入下一步驟，因此即使是簡單的描繪主題，也需要耗費幾天的時間來描繪。在開始之前，讓我們先對整個流程有所掌握吧！

依照自己的步調進行即可

備齊所需要的用具

如果是第一次描繪油畫，可以先以美術用品店購買的基本組合為基準，再選擇購買欠缺的用具。裝在木箱裡的基本組合價格昂貴，但沒有盒子的產品價格會比較親民一些。

整理好室內的環境

只要有 3 張榻榻米的空間就足夠了。建議事先在地板上鋪設塑膠布，因為油彩顏料可能會掉落並弄髒地板。並請將容易產生毛髮碎屑和灰塵的物品移到其他的房間。

選定描繪主題

只要是自己想要描繪的主題，什麼都可以，但在尚未熟練情形下，建議先從簡單的描繪主題開始。

擺設描繪主題

擺設時，注意不要使素材彼此重疊，並且光線照射的方式也不要太過複雜。

進行素描

用鉛筆描繪草圖。如果在此階段將細膩的陰影和皺紋都描繪出來的話，作品完成後的品質會更好。草圖描繪完成後，請噴上保護噴膠使其固定在畫布上。

加上底色

因為油畫顏料直接在畫布上色會不好推開，所以要以畫用油稀釋過的顏料先在整張畫布加上底色。除了可以當作避免漏塗上色的對策之外，也能讓背景的處理更為輕鬆。為了不對後續上色時形成妨礙，本書的底色都使用土黃色。

上色

靜物畫是由顏色較深的部分開始，風景畫則是由較遠的部分開始依順序上色，如此將更容易掌握畫面整體，並且讓後續的作業更容易。每個步驟流程都要保留一定時間，一邊讓油彩顏料乾燥，一邊進行後續的作業。

完成作品

描繪到滿意的程度後，讓畫作乾燥至少 6 個月，然後在表面塗上完成保護用的凡尼斯並妥善保管。可以直接裝飾起來，也可以裱裝放在畫框內。

油畫與其他繪畫有很大的不同處，就是要一邊等待油彩乾燥，再一點一點地畫出來。從這個意義上講，可以說油畫是一種很適合平常忙於課業或是工作的人的繪畫。實際上，許多喜歡油畫的人都會利用提早完成工作的日子，或是週末假日等空閒時間來享受繪製油畫的樂趣。

本書所刊載的靜物畫、風景畫，都是以最少只要 7 道流程就能完成作品為前提的範例課程。不管是利用長假期間密集描繪，或是利用週末假日一點一點描繪都可以。

顏料半乾的狀態下也可以繼續描繪作業，不過也有人覺得等待完全乾燥後再進行後續描繪會比較容易。請各位實際描繪後，依照適合自己的步調進行即可。

讓顏料乾燥的方法

要讓顏料乾燥，只需將其放置於室內即可。為了盡可能防止灰塵飄落在畫布表面，請提前將容易發塵的物品移到其他房間。

離地板越近的場所，越容易堆積灰塵，因此將其放在畫架上是比較安全的作法。

如果想在更短的時間內完成畫作，也有可以在油彩顏料中添加乾燥促進劑的方法。一般可以添加 Siccative 乾燥促進劑或是媒介劑。

試著描繪蘋果的素描

素描是任何繪畫的基礎,而不僅僅是油畫。重要的是心裡面要盡可能準確地掌握素描對象物的大小和形狀的意識,而不是隨意繪製。

素描的品質會左右畫作完成後的狀態

即使想要盡快開始上色描繪,但如果素描沒有畫好的話,再怎麼急著進行也不會順利。在這個階段,是否能掌握對象物的大小尺寸、形狀、立體感、質感、陰影等等,對於完成後的狀態會有很大的影響。

首先,讓我們選擇一個簡單的蘋果作為描繪主題。請準備一顆蘋果,仔細觀察表面的細微凹凸不平,以及陰影的形成方式等等,盡可能將細節部分臨摹下來。如果有真正的蘋果是最理想的選擇,但也可以使用具有與真實蘋果完全相似的美術描繪主題用蘋果模型。

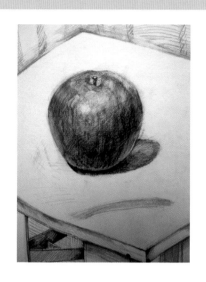

【美工刀】

用於削鉛筆使用。

【軟橡皮擦】

不會像事務用橡皮擦那樣產生碎屑,並且不容易損壞紙張。可以捏塑成自己喜歡的方式使用。

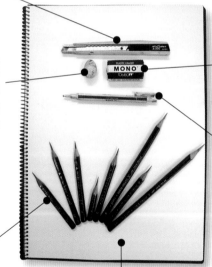

【橡皮擦】

若使用事務用橡皮擦,選擇橡皮屑容易整合在一起的產品較佳。在美術用品店也可以買得到素描專用的軟橡皮擦。

【鉛筆型橡皮擦】

可以像鉛筆一樣使用的橡皮擦。方便用來擦除較細微的部分。

【鉛筆】

素描使用的是 2B 或是 3B 的鉛筆。與其每次筆尖變鈍就要重新削尖,不如事先準備幾支已經削尖的鉛筆會更方便。

【素描簿】

素描簿就是將繪圖紙集結成冊的產品。本書使用的是 4F 畫布,所以使用同樣是 4F 的素描簿,可以直接將構圖臨摹下來,較為方便。由於只是供練習使用,所以選購便宜的產品即可。

方便的工具 油畫用的素描簿

有一種稱為 SKETCH PAD（素描速寫本）的油畫專用素描簿產品。除了比畫布更便宜之外,也經過加工,可以使用油畫顏料,因此非常適合當作練習。此外,還有畫布紙、畫布板等等產品,使用方法和素描速寫本相同。

試著放在畫架上描繪

相信很多人雖然描繪過素描,但卻沒有使用過畫架。為了要盡早習慣使用畫架,請在素描的階段就開始使用畫架。

由於不需要使用到顏料的關係,所以一張榻榻米的空間就足夠了。先將一塊比素描簿大上一圈的畫板放置在畫架上,再將素描簿確實固定在畫板的上部後開始描繪。

只要一張榻榻米的空間就足夠了。

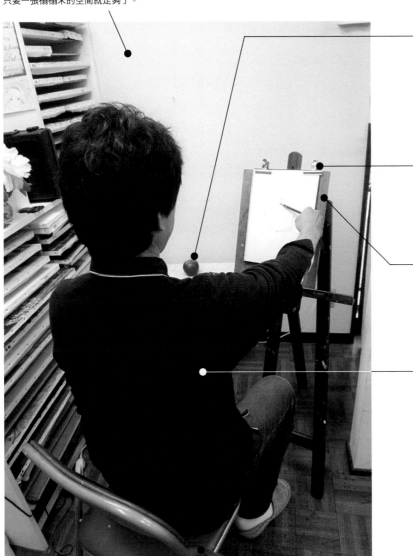

將描繪主題放在僅透過眼睛移動就可與畫面交替比較的位置。 如果您是左撇子,請將描繪主題放在畫布的右後方。

將素描簿固定在畫板頂部。只要是能夠確實固定住的工具,也可以使用辦公事務用固定夾。

在畫架上放置一個比素描本稍大的畫板,並將其當作墊板使用。

描繪時身體要一直保持面對畫布的狀態。觀察描繪主題時,也請始終保持固定的距離和角度。

使用穩定的椅子。會晃動或有腳輪的椅子不適合作畫時使用。

這時候怎麼辦？

為了防止描繪主題超出畫面，最好先對其進行標記。

描繪主題的位置偏差，並且與邊距餘白的比例平衡不好。

描繪主題畫得太大，整體無法收入畫面。

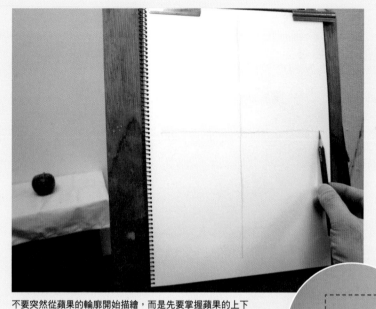

不要突然從蘋果的輪廓開始描繪，而是先要掌握蘋果的上下左右在畫面上的位置。

掌握構圖時可以想像在蘋果的周圍有一個畫布的框架。

有用的小知識

保證不失敗的構圖方式

【拍成照片】

將描繪主題拍成照片，可以讓初學者更容易構圖。畫布直立描繪時，照片也拍成直立；橫放描繪時，照片也拍成橫向。

【使用素描用取景框】

可以套放在描繪主題上來確定構圖，或是檢查位置關係。價格便宜，很適合初學者使用。

【使用素描測量棒】

手持測量棒將手臂向前伸直，放在描繪主題旁比對，並測量其長度。即使不是專用的用具也無妨，去自行車店時也許可以拿到免費的輻條來代用。建議使用自己覺得易於使用的粗細和長度即可。

準備鉛筆

鉛筆是素描繪畫必不可少的用具。如果要當作書寫工具，可以使用削鉛筆器，但如果要用來素描的話，因為需要削出 1cm 左右的鉛筆芯，請使用美工刀來削鉛筆。所以，就讓我們從削鉛筆做好準備。

筆芯削長後的鉛筆，透過更改鉛筆的握持方式，可以描繪出各種不同的線條。請參考以下內容，並在素描簿中試著描繪各種不同線條吧！

將鉛筆桿放在食指的指腹上，然後用拇指推動美工刀來削鉛筆。如果是全新的鉛筆，請以將 6 個角逐個削掉的要領來削鉛筆。

削掉 1 個角後，再旋轉到下一個角繼續削。削到露出表面的筆芯時，先將前端削尖，再把後面的筆芯長度削出來，這樣比較不容易折斷。

素描用的鉛筆完成了。

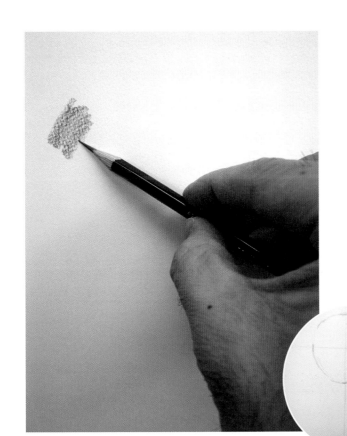

握住筆桿的基本方法是用食指和拇指握住筆桿，然後用其餘的手指輕輕支撐筆桿。

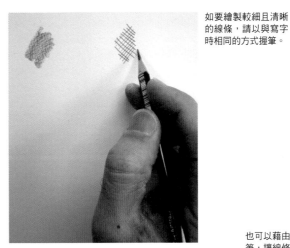

如要繪製較細且清晰的線條，請以與寫字時相同的方式握筆。

也可以藉由平放鉛筆，讓線條的寬度多一些變化。

不僅在描繪陰影時，在臨摹輪廓時，也都使用這種持筆方法。

馬上畫一個蘋果試試看

　　準備好之後，馬上來畫一個蘋果試試看吧！重要的是要仔細觀察對象物，而不是如何才能畫好它。這將對於完成後的狀態產生很大的不同。素描可以說是讓油畫進步最快的方法。如果您已經是中級者以上，只要粗略地描繪輪廓即可。但如果您是初學者，建議盡可能加油花點時間描繪素描。

　　比方說，從側面觀察圓錐時，看起來會像一個三角形，但是從正上方觀察時，看起來則會像是一個圓。而從斜上方觀察的話，看起來就像是兩者結合後的形狀。同樣的，蘋果並非平面（圓形）而是立體（球形）的，因此在繪製時，不僅要考慮表面的形狀，還要考慮整體的形狀。再加上表面不

像工業產品那麼平坦，而是有著細微的凹凸不平，所以請仔細觀察細節部位吧！

　　同樣重要的是要去意識到光線的照射方向，觀察陰影如何形成。雖然在尚未熟練前有些困難，但基本上先找出特別明亮部分、特別陰暗部分以及中間的部分這 3 大部分，會比較容易掌握。

在素描簿的中心繪製一條垂直線，以使其不會偏離中心。因為只是用作參考而已，不需要特地使用直尺畫線。

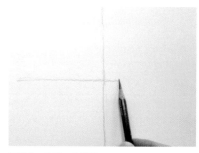
同樣的，畫出一條橫線。

蘋果的中心=素描簿的中心，標記出蘋果的上下左右的位置。

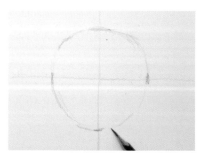
仔細觀察輪廓的同時，將記號連接起來。

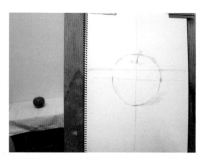
大致的輪廓描繪完成後，將蒂頭的部分描繪上去。

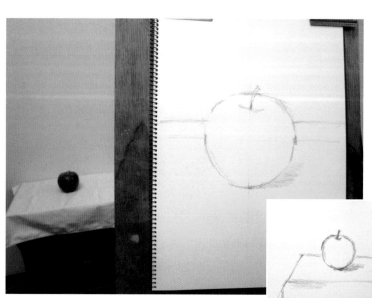
蘋果的素描完成了。建議在表面添加陰影，並將不平整的部分也描繪上去（請參照第 51 頁）。

擺放有描繪主題的桌子，可以自由應用設計而無需依樣描繪。

 請務必要熟練！

請試著將立體物件拆解成球體、圓錐、圓柱、立方體等 4 種基本形狀的組合。

　　請各位回憶一下小時候玩過的堆積木遊戲。透過形狀簡單的積木，就能組合製作出各種不同的形狀。觀察立體物件時，請嘗試相反的操作。將對象物當作是由各種簡單形狀組合而成。首先可以養成習慣，試著將身邊的物件用球體、圓錐、圓柱、立方體等四個部分來掌握。

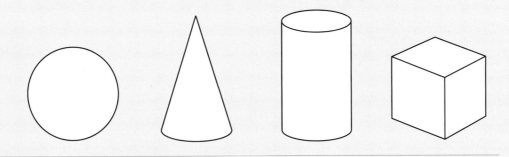

由於蘋果不是完美的球體，因此將其視為立方體的組合。下圖是將光線設定為從左上方照射時，會產生什麼樣的陰影，以便於理解的方式來分別上色。

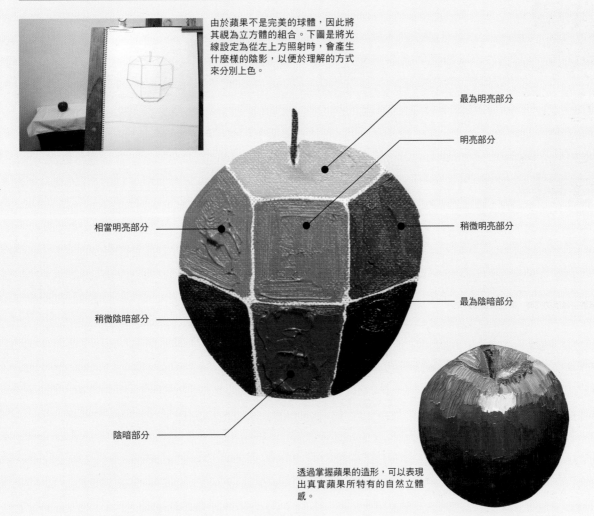

- 最為明亮部分
- 明亮部分
- 相當明亮部分
- 稍微明亮部分
- 最為陰暗部分
- 稍微陰暗部分
- 陰暗部分

透過掌握蘋果的造形，可以表現出真實蘋果所特有的自然立體感。

請試著描繪酒瓶的素描

　　蘋果完成之後，請再試著描繪形狀稍微複雜的葡萄酒酒瓶素描。與自然物的蘋果輪廓相較之下，人工物的酒瓶輪廓會更加平滑。我們可以看到周圍的物體映射在酒瓶的表面。

　　此外，相較於可以反射光亮的玻璃質感，可以觀察到下半部的稻草呈現出自然物柔軟的質感。請透過像這樣仔細觀察這些細節的同時，一邊熟悉素描的作業吧！

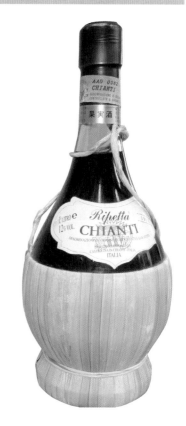

設置描繪主題和素描本的方式與蘋果相同。

在中心畫一條垂直線，使酒瓶的位置不發生偏移。

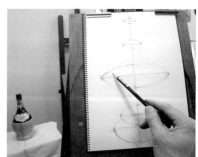

描繪時要去想像一下每個部分的橫切面。

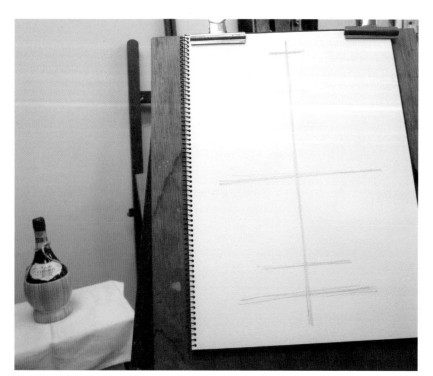

觀察酒瓶的上下位置，向內收縮的部分以及最粗的部分，然後將大致寬幅描繪出來。

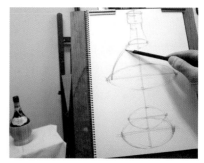

仔細觀察輪廓，將各部分的兩端連接起來。

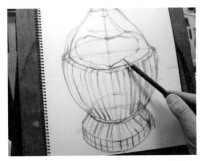

輪廓描繪完成後，接著描繪稻草和標籤紙的部分。

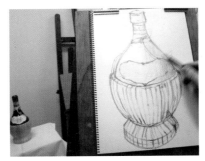

描繪諸如瓶蓋，貼紙和細繩之類的配件，並在陰暗部分添加陰影。

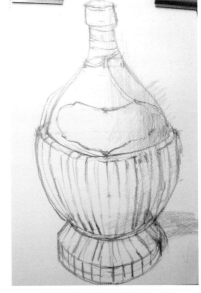

油畫底圖的前置作業到這裡就算是完成了。

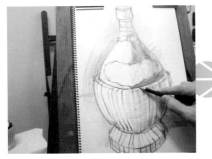

描繪出更多細節也可以。使用不同的鉛筆，例如陰暗部分使用 2B，明亮部分使用 HB 或 F。

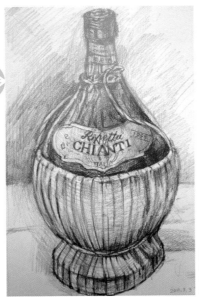

這是將所有細節都描繪出來的狀態。如果想要讓自己的技巧更上層樓，請持續練習到可以描繪到這個程度。

有用的小知識

適合初學者的描繪主題

● 看到後會觸動內心的物件。

● 形狀以及模樣不會過於複雜的物件。

● 不容易腐敗的物件（人造花比鮮花好）。

● 可以按照實際尺寸描繪的物件。

● 顏色、大小尺寸、材質各異的物件 2～3 種的組合更佳。

享受玩色的樂趣

油畫顏料的使用和表現方式與水彩顏料不同。請一邊習慣使用調色刀和油畫刀等等工具，一邊享受油畫顏料的玩色樂趣吧！

以 12 色就能調和出豐富的色彩

油畫顏料並非從軟管取出後就直接上色，而是要與畫用油或不同顏色的油畫顏料混合在一起使用。透過這種方式，可以呈現出油畫所特有的各種表現方式。

將油畫顏料混合後調製出顏色的過程稱為混色，因為這需要一點專業知識，所以就讓我們從習慣油畫用的畫材開始吧！

將顏料排放在調色盤上，拿起畫筆或油畫刀，並在享受樂趣的同時，學習基本技法。油畫顏料如果沾在衣服上會很難清除乾淨，因此請預先換穿不介意弄髒的衣服，或是準備圍裙之類的工作服。

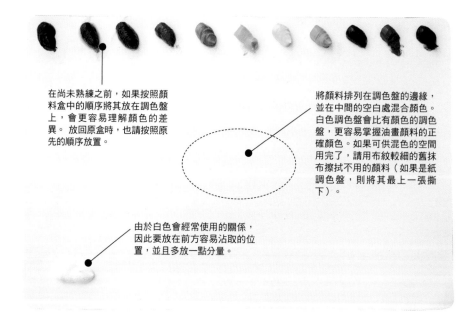

在尚未熟練之前，如果按照顏料盒中的順序將其放在調色盤上，會更容易理解顏色的差異。放回原盒時，也請按照原先的順序放置。

將顏料排列在調色盤的邊緣，並在中間的空白處混合顏色。白色調色盤會比有顏色的調色盤，更容易掌握油畫顏料的正確顏色。如果可供混色的空間用完了，請用布紋較細的舊抹布擦拭不用的顏料（如果是紙調色盤，則將其最上一張撕下）。

取出顏料時，要從軟管的尾端開始擠壓。盡量不要一次取出太多。

由於白色會經常使用的關係，因此要放在前方容易沾取的位置，並且多放一點分量。

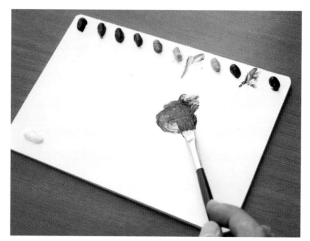

用畫筆的筆先沾取顏料，並在調色盤上混合。請注意如果油畫顏料滲入畫筆的刷毛底部，會很難清洗乾淨，造成顏色變得混濁的原因。

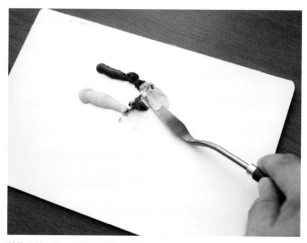

就像畫筆一樣，用油畫刀的前端沾取顏料，塗在調色盤上混合。藉由反覆翻動油畫刀來充分混合顏料。

理解顏色所擁有的 3 種屬性

相信有許多人都透過水彩畫了解到白色+黑色可以配出灰色，紅色+藍色可以混成紫色等等的混色基本知識。只要再多吸收一些專業知識，就可以調製出更多種不同的顏色。

每個顏色都具有色相、彩度、明度這 3 種屬性。色相代表的是顏色本身之間的差異。彩度是顏色的鮮豔度，彩度越低，顏色就越暗淡。明度是顏色的明亮程度，明度最高的是白色，明度最低的是黑色。在這 3 種屬性當中，沒有彩度的

白色、灰色和黑色稱為無彩色，其他顏色稱為有彩色。

另外，當作混合色的基礎顏色稱為原色。在繪畫世界中，三原色指的是紅色、黃色和藍色，僅用這三種顏色就能調製出各種顏色。

【明度】

明度＝明亮程度。最為明亮的是白色，最為灰暗的是黑色。不具彩度的白色、灰色和黑色稱為無彩色。

【彩度】

彩度＝顏色的鮮豔度。在有彩色中加入無彩色混合時，彩度便會降低。

請務必要熟練！

如果混合的顏色過多，將變得混濁。在尚未熟練之前，只要記住「3色混合已是極限」即可。

調製顏色時，透過將暗色逐漸添加到亮色當中，會較容易調出符合心中想像的顏色。請記住，混色最多只可以有 3 種顏色。如果因為一直調製不出心中理想的顏色而一再混合過多的顏色，就會使顏色變得越來越混濁。

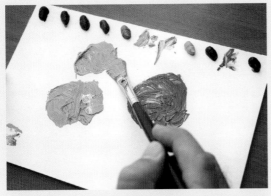

使用黃色和藍色（鈷藍色）來調製成綠色吧！以永固深黃色調出來的綠色，和以永固檸檬黃色調出來的綠色，會有微妙的差異。如果添加永固白色的話，就會成為明亮的綠色。

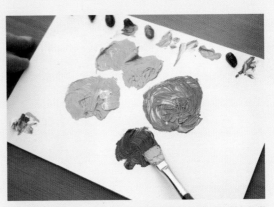

深色顏料在添加時，要一點一點地增加分量並注意觀察顏色的變化。將深色顏料彼此混色的話，會成為混濁的顏色，而且無法再大幅更改成其他的顏色。

將白色加入有彩色來掌握混色的感覺

要調製出心中所想像的顏色，有必要先了解混色的基本知識。顏色的名稱和色調會因製造商而有所不同，以下介紹的只是作為一個混色範例（圖）的參考（※這兩張圖都是引用自 KUSAKABE 公司的「油絵のてびき」）。

除此之外，市面上還有各種不同的混色手冊，但也不必想得太過困難。只要先將軟管中擠出來的顏色，直接添加一點白色來混色作為開始即可，然後再逐步增加白色的分量，藉以掌握混色的感覺。

【圖的解讀法】

⬜ ……… A、C、D、F、G 為基本色。

⬜ ……… B、E 為無彩色（白 or 黑）。

⬭ ……… （A＋B）、（B＋C）、（D＋E）、（E＋F）為有彩色與白色的混色。

⬭ ……… （A＋D）為有彩色與有彩色的混色。

⬭ ……… （A＋D）＋E 為 2 色有彩色與白色的混色。

⬭ ……… A＋（A＋D）為 2 色有彩色混色當中，只增加其中 1 色有彩色（A）的分量。

【混色的技法】

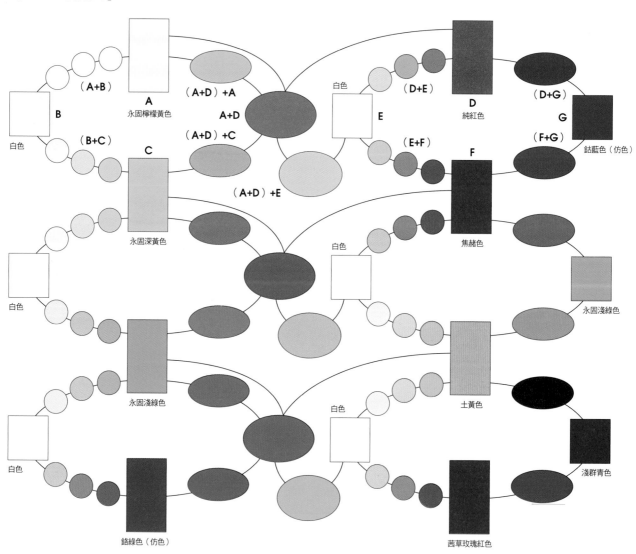

以 1：1 的混合比例掌握混色的基本模式

如果要學習混色的基礎知識，請以 1：1 的比例混合油畫顏料。一旦知道了什麼顏色與什麼顏色混合後，會形成什麼顏色的基本模式，就可以嘗試一點一點地改變比例。

下圖是①有彩色與白色的混色、②有彩色與有彩色的混色、③有彩色與灰色的混色、④無彩色（白色）與無彩色（黑色）的混色等等基本模式的示意圖。

在尚未熟練之前，經常會因為混合太多顏色，導致顏色變得混濁。讓我們先透過參考這些資料來學習基礎知識，說不定還可以避免浪費顏料。

將有彩色與有彩色混合時，只需將紅色、黃色和藍色的 3 原色以不同的比例混合，就可以調製出種類豐富的多種顏色。

很多人都知道紅色＋黃色是橙色，黃色＋藍色是綠色，紅色＋藍色是紫色，但是我們還可以更改兩種顏色的比例，或在調好的顏色中添加第 3 種顏色，請確認顏色的不同變化。

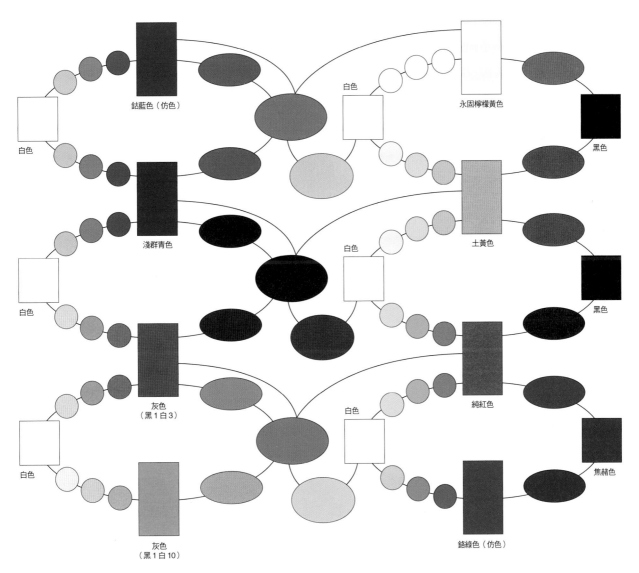

※在 KUSAKABE 公司的所有油畫用具組合產品中附贈的「油絵のてびき」（油畫參考手冊）裡面，皆包含了這份混色表在內。

充分活用畫筆和畫刀

只要有圓筆、平筆和油畫刀，就可以進行各種油畫的表現。在這裡將介紹即使初學者也可以立即使用的基本技法。請各位在練習用的畫布嘗試看看。

只要使用 3 種工具就能有所發揮

美術用品店有販賣各式各樣不同的畫筆和油畫刀，但我們一開始只要有基本組合隨附的圓筆、平筆和油畫刀就足夠了。請實際去描繪並體驗即使只有這些簡單的工具，就能夠發揮多彩多姿的各種表現。

掌握了基本的使用方法後，可以透過更改成更好的畫筆或是購買其他尺寸和形狀不同的油畫刀，來擴展表現的領域。

描繪輪廓等細線時，請與鉛筆的握筆方式一樣即可。

需要在畫面上打出細小點點時，盡量握住靠近畫筆底部的位置，並上下移動手腕。

在大面積繪畫或描繪粗線時，請握住筆桿的前端並大幅度移動手臂。

在圓筆的前端沾上顏料，試著畫一條線。比較看看由軟管剛擠出的顏料，與添加油畫調和油後的顏料，描繪起來的感覺有何不同。

在畫筆前端上沾上較多的油畫顏料，然後嘗試在畫布上打上色點。描繪花朵和有模樣的物件時，經常會需要使用到這個技法（點描）。

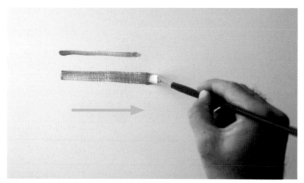

換成平筆，嘗試以與圓筆相同的方式畫一條線。比較一下線條粗細和線條印象的差異。

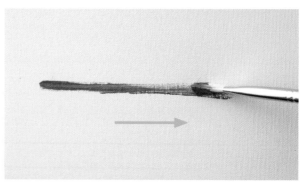

改變平筆的角度，然後嘗試使用側面畫一條線。可以發現就算不使用圓筆，也可以做出類似圓筆的筆觸表現。

用油畫刀調製顏色並上色

使用調色刀將調色盤上的顏料混合，然後使用油畫刀在畫布上描繪。但其實只要有一把油畫刀就可以兩者兼用。

在這裡要介紹使用油畫刀混合油畫顏料，以及在畫布上繪畫的基本使用方法。

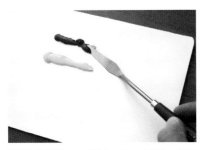

將純紅色和永固檸檬黃色放在調色盤上，然後用油畫刀的前端沾取油畫顏料。

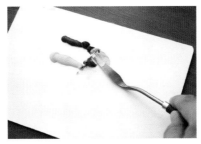

以 1：1 的比例調製成橙色。

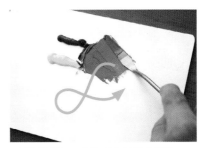

反覆翻動油畫刀，使用正反面來混合顏料。

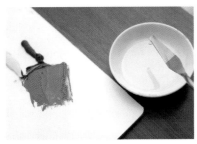

用舊毛巾擦拭殘留在油畫刀上的油畫顏料，然後用油畫刀撈取油畫調和油。

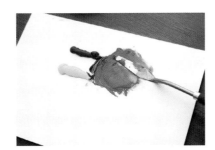

將畫用油滴在調色盤上的橙色油畫顏料上。

反覆翻動油畫刀，充分混合顏料。

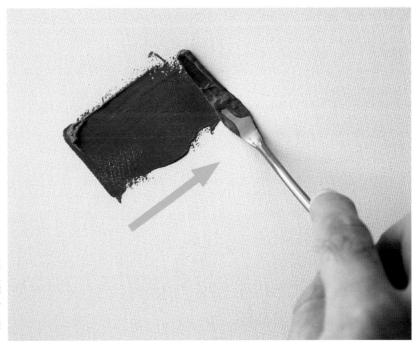

用油畫刀沾取大量油畫顏料，再將其豪邁地塗在畫布上。於是畫面上會呈現有些部分的顏料厚塗到甚至有些隆起，而有些部分則被刮抹到隱約可見到底下的畫布。只需要一把油畫刀，就能表現出其他繪畫方式所沒有的表現手法。

在畫布上增加變化

在調色盤上調製顏色，然後在畫布上描繪的技法，是大家所熟知的水彩繪畫方法。但是油畫即使描繪在畫布之後，也可以透過各種方式來增加變化。這裡介紹的技法即使是初學者都可以立即上手。

實際描繪之後，相信各位可以體驗到油畫顏料是怎麼樣的一種可以自由表現的畫材。

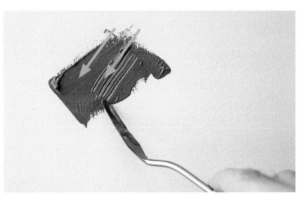

前頁塗上畫布的顏料，如果用油畫刀的前端去刮擦的話，底下畫布就會顯露出來。像這樣在畫布上刮擦的技法，稱為刮除法。

如果底部有上色並使其完全乾燥，然後再塗上另一種顏色並刮擦畫面，就能讓底下的顏色顯露出來。

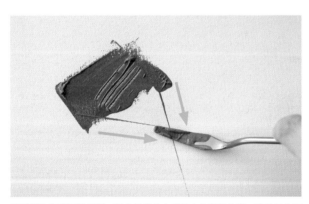

請試著用油畫刀的前端，將大量塗佈在畫布上的顏料拉出一條長長的直線。像這樣描繪出銳利線條的技法，稱為拉線法。

還有一種在油畫刀的前端沾上大量顏料，在畫布打上色點的描繪方法（點描）。像這樣想要使顏料更加生動，在畫面製造一些變化時，油畫刀會比畫筆要好操作。

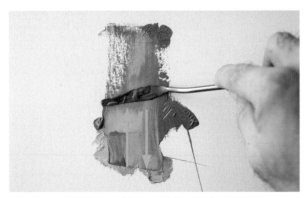

雖然這是一種中級技法，但我們還可以直接在畫布上混合顏色。能夠讓色調和質感等，呈現出更為複雜的表現。

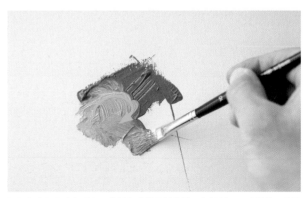

如果在畫布先塗上深色，然後在畫筆前端沾抹白色顏料，再以描繪曲線的方式在畫布上混合，就能呈現出類似大理石的畫面質感。

練習基本的上色方法

一旦熟悉了手中握著畫筆和油畫刀的感覺，接下來就要開始練習基本的上色方法了。不僅可以應用於靜物畫和風景畫，還可以應用於人物畫。

以「透明覆色法」加上底色

在畫用紙上用彩色鉛筆或水彩筆描繪時，可以在白色背景上直接描繪各種顏色，但是油畫會在正式上色前先加上底色的步驟（也稱為底塗或地塗）。

透過在全白畫布薄薄地加上底色，除了可以讓油畫顏料的發色更好之外，和畫紙白底的狀態相較之下，也更容易掌握畫面的意象，上色起來也更容易。

最常用於底色的顏色是淺棕色或淺黃色，因為這些顏色比較不會干擾後來塗上的顏色。使用淺灰色也可以，但如果在尚未習慣使用時，棕色或黃色會更容易操作。

底色是為了讓我們能掌握整體氣氛的感覺，因此只要粗略地塗色即可。在油畫顏料中添加大量畫用油，稀釋成可以從畫筆前端直接滴落的程度，再描繪在畫布上。這種技法稱為「透明覆色法」，使用的畫用油以乾燥較快的松節油比較理想，但如果沒有的話，使用油畫調和油也可以。

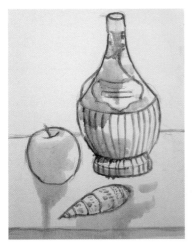

先用細畫筆沿著輪廓描繪後，再用粗筆為整體上色。

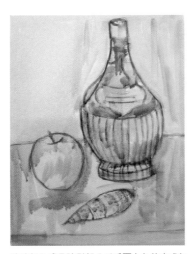

陰暗部分或是陰影部分以重覆上色的方式加深顏色，並將背景也塗上顏色。

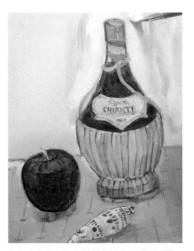

初學者經常在如何描繪背景方面感到困擾。但如果有先塗上底色的話，之後要加上背景顏色會更容易。

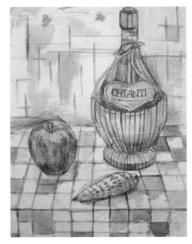

還有可以在土黃色之上添加其他顏色的底色處理方法。

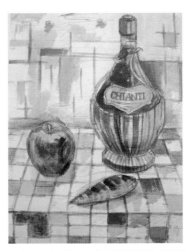

比較一下底色的不同會如何影響到完成狀態的變化。

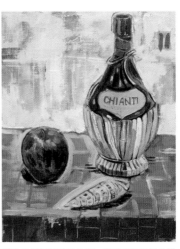

即使是相同的描繪主題，根據底色和疊色的方法不同，也會有很大差異。

請熟練以「透明覆色法」加上底色時所需要的顏料調製方法，以及上色方法吧！

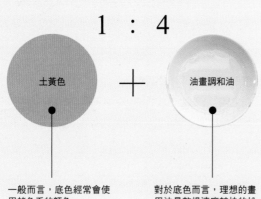

1 ： 4

土黃色　＋　油畫調和油

一般而言，底色經常會使用赭色系的顏色。

對於底色而言，理想的畫用油是乾燥速度較快的松節油，但油畫調和油也是可以接受的。

將油畫顏料和畫用油放在小碟子中，並用 4~6 號畫筆充分混合。

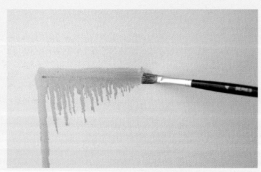

用稀釋到足以從筆尖滴下的油畫顏料進行描繪。

先試著描繪雲朵和天空，觀察底色的效果。用鉛筆在畫布上勾勒出雲朵的輪廓，再以畫用油稀釋過的土黃色來為雲朵周圍上色。

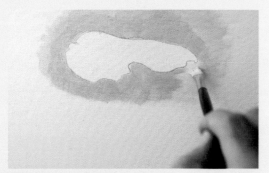

隔一段時間，等待底色變乾後，再為天空上色。天空的顏色是以永固白色 5：群青色 1 的比例調製而成，並用畫用油稍微稀釋過。可以看出這樣的處理方式，會比在白底的畫紙上直接上色，更能呈現出自然的色調。

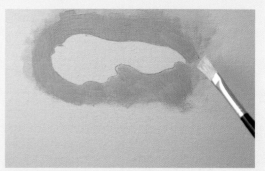

即使以相同的顏色疊色，仍然可以感受到底色的效果。

薄塗法、厚塗法的活用方法

基本的上色方法有兩種：薄塗法和厚塗法。

●薄塗法　主要是為了在剛開始描繪時，用來掌握整體意象時使用。方法有兩種，一種是用畫用油將已上色的顏料溶化後塗開的方法；另一種是將稍微稀釋後油畫顏料塗在畫布上，然後再用畫筆推展開來的方法。

●厚塗法　如果想要呈現出存在感或是具有光澤的質感，厚塗法會是很好的選擇。方法有兩種，一種是將易於上色的濃度的顏料疊色的方法；另一種是將溶解在少量畫用油中的顏料，或是未添加畫用油的顏料直接塗在畫布上的方法。比方說，在蘋果的表面以厚塗法上色，可以呈現出具有光澤的質感。

此外，也可以在天空或水面等具有透明感的物體上，刻意地使用厚塗法，呈現出繪畫所特有的表現手法。

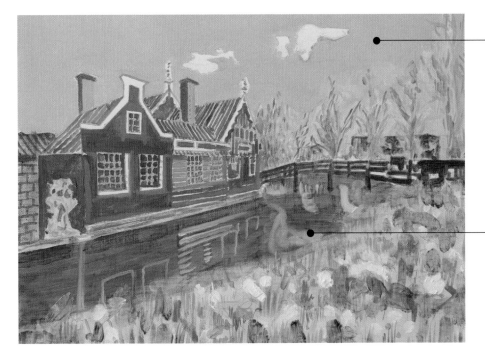

對於天空這種欠缺物質感，而呈現出透明感的物體，刻意使用厚塗法來表現，可以達到繪畫作品所特有的質感。

如果與天空同樣使用厚塗法的話，看起來反而會更像是水邊的感覺。如果在河川顏色的油畫顏料變乾之前，馬上用白色油畫顏料描繪反射在河面的建築物和雲朵，顏色會混合在一起，讓完成後的狀態顯得更加自然。

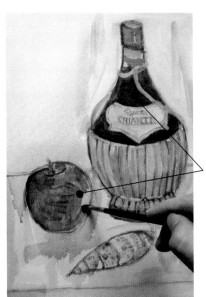

首先，對整個畫面薄薄地上色，以便掌握整體意象。

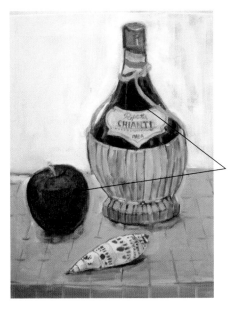

以同系列顏色的深色顏料進行疊色，可以讓描繪主題的質感、明暗度更為突顯。

如何呈現自然的陰影

初學者通常的做法是將陰影塗成黑色。從右下的圖片可以看出，如果用黑色描繪陰影，只會強調出該部分，並且整個畫面看起來不自然。

在尚未熟練之前，可以將少量白色添加到黑色 1：群青色 1 的比例中調色，並稀釋後再塗色。或者是使用與描繪主題的顏色系統相同的顏色，比方說藍色或紫色、茶色等等，將這些具有色調的顏色稀釋後上色，便可呈現出自然的畫面。

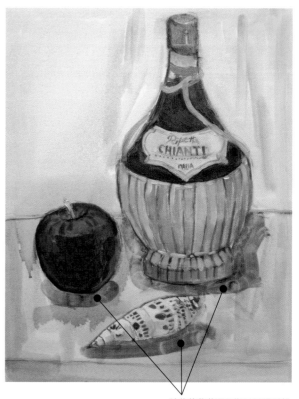

在黑色 1：群青色 1 中加入少量白色，經過稀釋之後再塗色。

人們通常會有陰影＝黑色的認知，但是與左側相比之下，這樣顯得很不自然。

試著將葡萄酒酒瓶以同系列顏色的紫色稀釋後加上陰影。

加上明暗表現來呈現立體感

描繪靜物畫時，因為是在自然光或是整體照明的環境中描繪，所以襯布上的陰影不是很清晰。在這種情況下，即使看起來沒有陰影，也要添加陰影來讓人感到立體感。

描繪風景畫的雲朵時也一樣，雲朵本身並沒有明顯的明暗變化，但我們會在雲朵下部加上淡淡的陰影來呈現出立體感。

另外，當我們在描繪明亮的物體時，還有可以在輪廓上以白色強調高光部位，藉此突顯出明亮程度的描繪方法。

透過添加實際上不存在的陰影來呈現立體感。淡淡塗上一層與天空同色系的藍色來作為雲的陰影。

此範例中，在上側部分加上白色、下側部分加上黑色，藉此突顯出螺貝的明亮程度。

如何避免背景的上色方法的困擾

初學者經常會苦惱於要為背景描繪什麼顏色才好。正因為是用什麼顏色上色都可以，才更加的感到困擾。

在尚未熟練之前，建議使用一塊襯布作為描繪主題的背景。如果房間內有無花紋的窗簾，也可以直接使用窗簾作為背景。襯布的顏色以象牙色、米色等不會干擾到描繪主題的

顏色為佳。布置襯布只要自然垂下即可，以便照原樣描繪顏色、皺紋和陰影。

如何呈現出立體深度感、遠近感

有幾種方法，可以呈現出立體深度感和遠近感。

描繪靜物畫時，最好選擇方格紋這類容易呈現出立體深度感的桌布。此外，用薄塗法在桌子表面以明亮的顏色上色，並用厚塗法在畫面前方可以看到的側面以灰暗的顏色上色，可以更進一步呈現出立體深度感（請參照第 63 頁的圖）。

描繪風景畫時，愈遠的物體要描繪得愈簡略，愈近的物體則要將細部細節都描繪出來。此外，如果選擇有道路或河流等等，從畫面的深處延伸到畫面前方的構圖，則更容易呈現出遠近感。

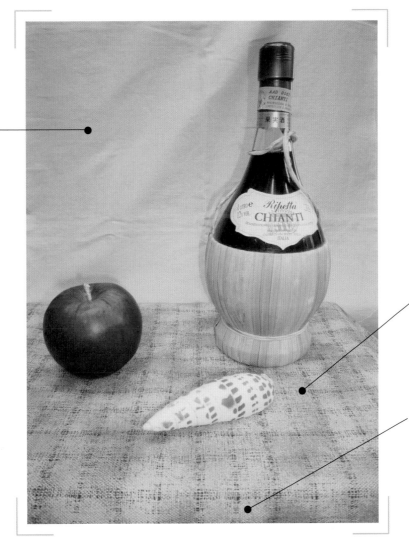

如果在描繪主題的背景掛上一塊色彩單純的襯布，就不用擔心應該如何描繪背景。

使用方格紋或是條紋桌布，可以更容易呈現出立體深度感。

實際上桌子的表面和側面的顏色看起來幾乎相同，但是我們可以透過將側面上色得比表面更暗一些來增加立體深度感。

上色時想要不弄髒畫面可以使用腕鎮,如果要修改已上色的部分,可以使用舊抹布將其擦拭乾淨。

在細節上色時要小心,萬一有乾燥前的油畫顏料沾到手上,很容易會弄髒畫布。此時可以使用一種稱為腕鎮的小工具。將腕鎮斜靠固定在畫板的邊緣,描繪時將手腕放在上面倚靠,就可以保持畫面的清潔。

如果想要修改已上色的部分,請準備一塊布紋細緻的舊抹布。

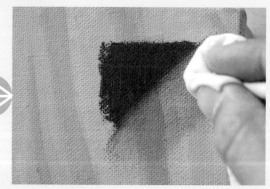

如果顏料無法擦拭乾淨的話,請用另一塊抹布沾上少量松節油,然後再試著擦拭乾淨。

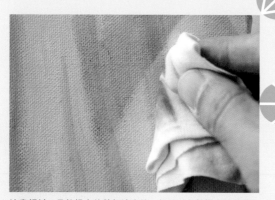

油畫顏料一旦乾燥之後就無法去除,但可以在乾燥之前用舊抹布擦拭來修復。

由於底下的淺藍色已完全乾燥,因此我們可以恢復到塗上紅色之前的狀態。

請試著比較
各種不同的表現手法

即使是觀察並描繪相同的描繪主題,也可以有各種不同的表現方式。這裡分別描繪了2種描繪主題的3種不同表現方式。請各位比較一下彼此的差異。

提升感受能力

油畫是一種只要改變顏料的調和方法,或是上色方法,就能呈現出各種不同表現的繪畫方式。請在學習基本技法的過程中,同時磨練自己的感受能力,並探索自己的表現方式。可以說這正是繪畫的樂趣也不為過。

在此作為基本篇的技法總整理,將為各位介紹2種描繪主題以3種不同表現方式的範例。所使用的顏色幾乎都相同,因此請比較一下調和方法與上色方法所帶來的不同表現差異。

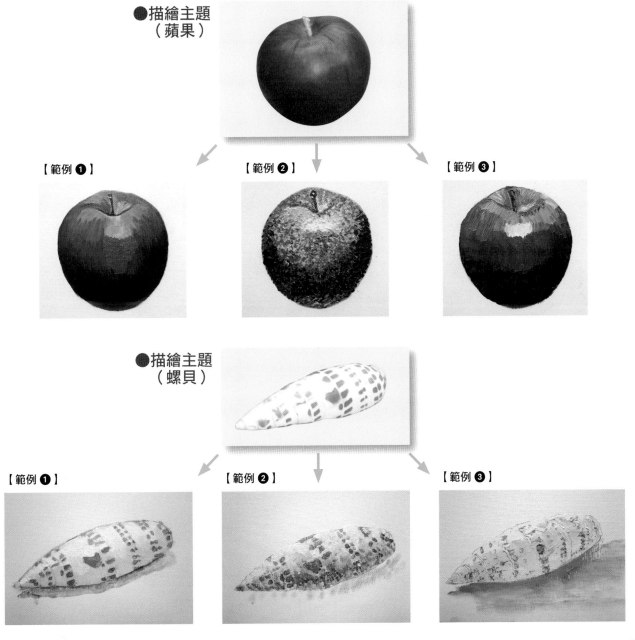

●描繪主題
(蘋果)

【範例❶】　【範例❷】　【範例❸】

●描繪主題
(螺貝)

【範例❶】　【範例❷】　【範例❸】

【 用畫筆描繪蘋果　範例❶ 】

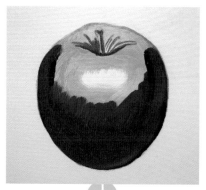

素描後，加上底色，在
正中央以下塗上紅色。

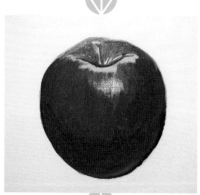

讓顏色融合在一起，同
時保留明亮的區域。

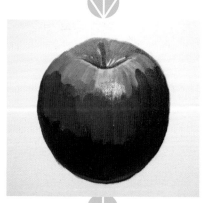

在陰暗部分放上深紅
色，然後使其融合。

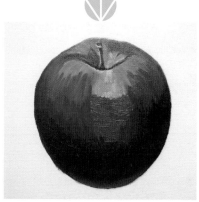

一個外表光澤平滑的蘋
果完成了。

【 用點描繪蘋果　範例❷ 】

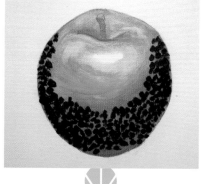

素描後，加上底色，使
用圓筆在陰暗部分以點
描的方式描繪深紅色。

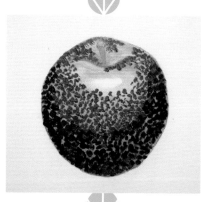

中間的部分以點描加上
紅色。

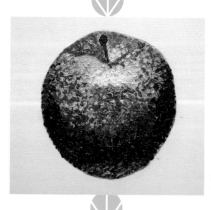

明亮部分加上白色的點
描，並添加偏果的深藍
色來呈現出調子。

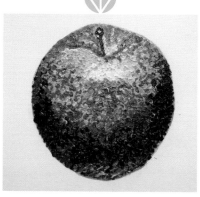

印象派風格的蘋果完成
了。

【 用油畫刀描繪蘋果　範例❸ 】

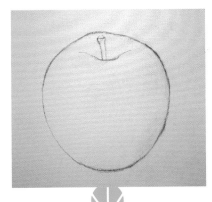

描繪出蘋果的輪廓當作草稿。

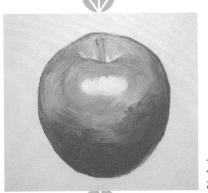

一邊意識到明暗的變化，一邊用畫筆粗略地加上底色。

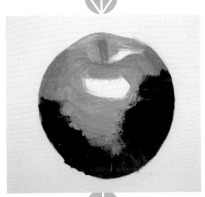

用畫筆在陰暗部分塗上深紅色。

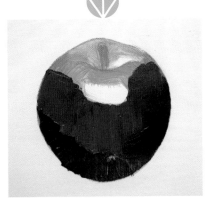

中間的部分用畫筆塗上紅色。

用油畫刀在畫布上使顏色彼此融合。

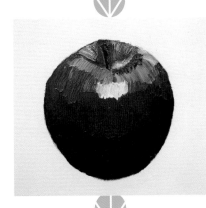

在明亮部分塗上白色，然後用較細的油畫刀將其與周圍融合。

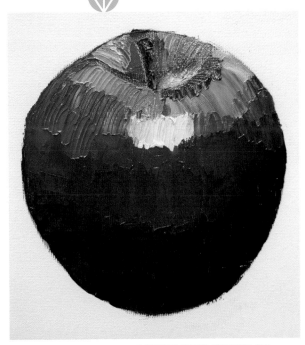

充分活用油畫刀觸感的蘋果完成了。

【用畫筆描繪螺貝　範例❶】

素描螺貝的輪廓、條紋和模樣。

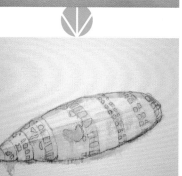

在注意明暗的同時加上底色。

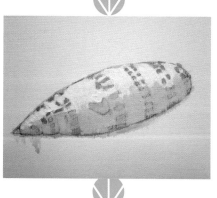

在明亮部分塗上白色。

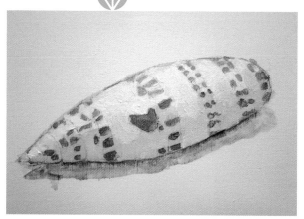

為模樣和陰影部分上色後就完成了。

【用點描繪螺貝　範例❷】

與範例①同樣先素描，然後再用圓筆以點描的方式加上底色。

同樣的，以點描的方式為陰暗部分、模樣的部分上色。

在明亮部分塗上白色。

陰影部分也以點畫法上色，於是印象派風格的螺貝就完成了。

【 用油畫刀描繪螺貝　範例❸ 】

與範例①同樣先素
描，然後在明亮部
分、中間部分、陰
影部分各自敷上不
同的底色。

模糊處理顏色的邊
界使彼此融合。

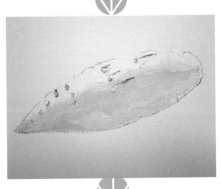

用油畫刀的前端將
顏料塗在模樣的部
分。

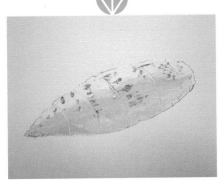

以刮除法來呈現螺
貝條紋形狀。

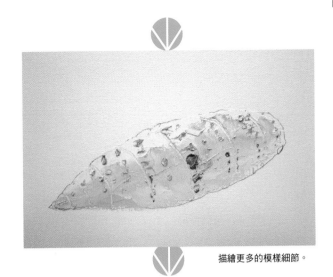

描繪更多的模樣細節。

以厚塗法上色藍色系的
陰影，並在畫布上推展
開來。

具有水彩或粉彩畫等氛圍的螺貝完成了。

Q 我只有美術課勞作的經驗，並且從未認真學習過素描，這樣也可以嘗試油畫嗎？

A 就算是一開始自稱「我沒有畫畫的天份」或是「我對繪畫的能力沒有自信」的人，也會隨著基礎知識的累積而能夠愈畫愈上手。只要你有「想要畫畫」的心情，就請務必嘗試看看。本書使用的畫布雖然都是 4F，不過市面上也有販賣明信片大小的畫布，建議可以挑選自己能夠輕鬆描繪的尺寸開始試著描繪。

Q 我不喜歡畫素描。是否可以直接在粗略的草圖上繪畫呢？

A 如果以前學習過素描，本身具備素描能力的人，就可以省略細節直接開始繪畫無妨。但如果不是這樣的話，建議您盡可能多花費一些時間在素描的步驟。素描是所有繪畫的基礎。如果不先經過仔細觀察造形、明暗及立體感，就直接開始上色的話，這樣最後的作品就會和著色畫一樣。

Q 我想開始畫油畫，但是沒有時間去教室上課。是否透過專為初學者的技法書或是函授課程也能學會油畫呢？

A 工作忙碌的人確實很難持續前往繪畫教室或是才藝學校上課。那麼先透過技法書和函授課程來學習基礎知識也不錯。但是，您可能會發現這樣的內容還不夠。如果真心想要精進繪畫技巧的話，建議還是在課堂或講座學習比較好。可以選擇週六、週日開課的教室，或是能夠依照自己方便的時間上課的教室。

Q 我有養貓。請問油畫顏料的氣味是否不要緊呢？除了氣味之外，還有什麼應該注意之處呢？

A 油畫顏料具有強烈的溶劑氣味，因此需要維持良好的通風，或是使用空氣清淨機來避免影響到家人和寵物。為防止小孩和寵物意外吃進油畫顏料，請將工作室的門戶上鎖等等，做好預防措施。如果貓咪、小鳥、小動物等的毛髮、羽毛掉下來並黏在油畫顏料上的話，可以用鑷子將其移除。

7 天就能學好的
靜物畫

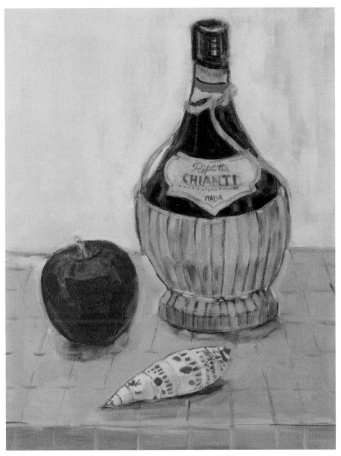

〈6F 畫布〉

● 呈現出描繪主題質感的上色方法
● 在描繪的同時，學會混色的基礎

如何選擇描繪主題

首先請在身邊挑選 3 個物件。對於第一次描繪的靜物畫,選擇簡單的顏色、花紋和形狀較為理想。這裡為各位介紹一些選擇描繪主題的重點,可以幫助我們學習油畫的基礎知識。

選擇具有不同尺寸和質感的物件

蘋果和柳橙這類顏色鮮豔的水果非常適合作為描繪主題,但請挑選 1 件即可,其他還要選擇水果以外的自然物 1 件以及人工物 1 件。請考量物件的形狀、大小、高度、質感等等,盡量挑選特性不同的描繪主題。桌布及背景愈簡單愈好,以不干擾描繪主題的顏色為理想。後面如果是木板牆或是有花紋的窗簾的話,可以張掛白色或米色的襯布來當作背景。

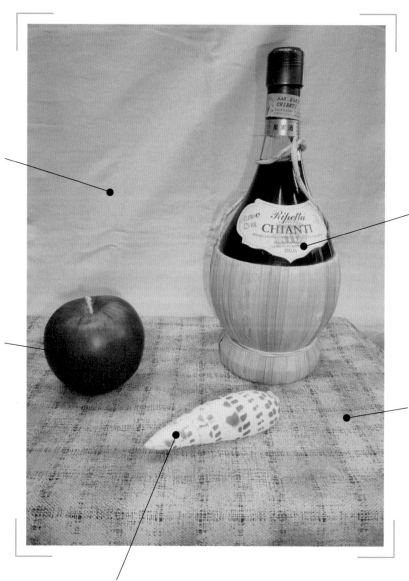

背景以白色或米色的牆壁最為理想。如果沒有的話,請掛一塊襯布。

酒瓶有一定的高度,有大的凸起部分,也有內縮的凹陷部分。

蘋果是簡單的球體,容易描繪。

格子紋的桌布可以很容易的呈現出立體深度。

表面帶有模樣的螺貝,即使是初學者也能輕易地表現出立體感。

布置主題時的重點事項

選好的描繪主題在布置時要考量比例平衡，讓完成後的作品能夠更好。一邊替換幾種不同的搭配組合方式，同時也要實際坐在畫布前面觀察比較看看。

靜態構圖・動態構圖

如果是高度較高的描繪主題 1 件，搭配高度較低的描繪主題 2 件的情形，視布置的方法不同，即可以成為靜態的畫作，也可以成為動態的畫作。具備規則性的布置方式，較為沈穩，給人靜態的印象；而稍微不規則的布置方式則給人動態的印象。

布置描繪主題的時候，要去意識到畫布的框架（長寬）的存在。

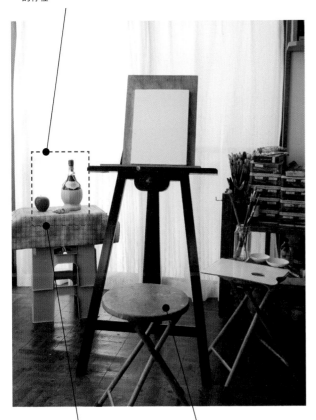

由座位的位置觀察，請確保每件描繪主題都不會彼此重疊。

椅子要擺放在坐下時描繪主題不會被畫布遮擋住的位置。

【靜態構圖】

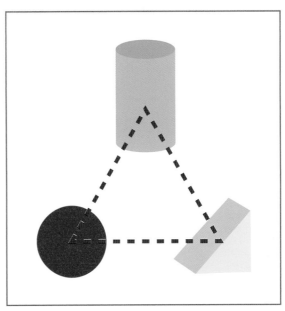

將高度較高的物件放在中央，較低的物件放在左右兩側，給人靜態的印象。

【動態構圖】

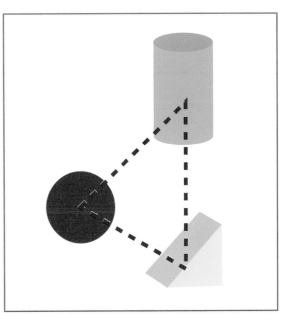

將高度較高的物件放在右後方，較低的物件放在左後方和前方，會給人一種動態的印象。

做好準備

描繪主題設置好之後，準備好工具，接下來就開始動手描繪吧！即使有些麻煩，但如果仔細地描繪素描，最後的作品就不會像著色畫一樣死板，並且更容易呈現出立體感。

別害怕失敗，享受其中樂趣

我們要用 1 天進行素描，再用 1 天描繪底色，然後在剩餘的 5 天內完成一幅靜物畫。這裡運用的都是初學者也可以做得到的基本技法，請在實際的繪畫過程中掌握個中訣竅吧！油畫很容易就可以重新描繪，因此請不必擔心失敗，盡情享受繪畫的樂趣。

【使用的顏色】

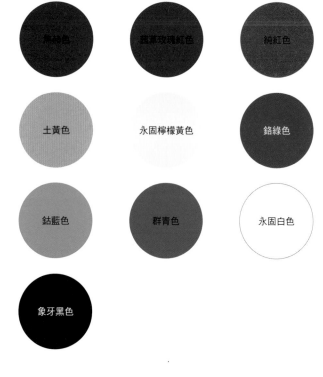

焦赭色　薔薇玫瑰紅色　純紅色
土黃色　永固檸檬黃色　鉻綠色
鈷藍色　群青色　永固白色
象牙黑色

【7 個步驟的流程】

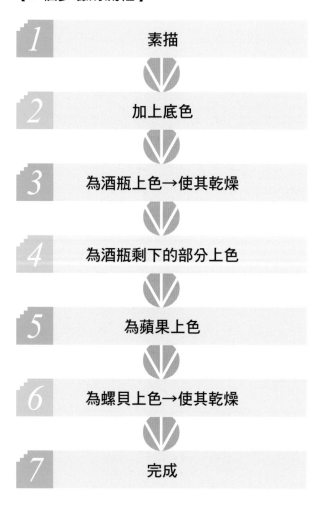

1　素描

2　加上底色

3　為酒瓶上色→使其乾燥

4　為酒瓶剩下的部分上色

5　為蘋果上色

6　為螺貝上色→使其乾燥

7　完成

【使用的用具】

●畫布（4F）
●鉛筆（2B 或 3B）
●保護噴膠
●松節油
●圓筆、平筆、面相筆（如果有的話）

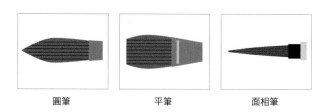

圓筆　　　　平筆　　　　面相筆

48

STEP 1 透過素描來掌握特徵

素描是讓一幅作品更好的基礎工作。
首先，選擇一個單純的描繪主題，仔細觀察，學習如何正確地掌握外觀形狀、立體深度和立體感。

盡可能準確地描繪

正如第 20 頁中所提及，如果直接就開始描繪的話，有可能無法將整個內容很好地配置在畫布上，而且經常會超出範圍，因此需要小心注意（對於初學者來說這是一個常見的錯誤）。改進的捷徑是先去認知到框架的範圍在何處，並儘可能將位置和形狀準確地描繪下來。在畫布上繪畫之前，最好先在素描本練習，掌握大致的位置。

請務必要熟練！

仔細觀察並標記每個描繪主題在畫布上的位置。

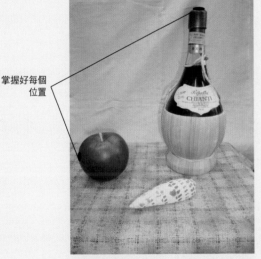

掌握好每個位置

一邊意識到框架的存在，同時掌握好每個位置。如果用相機拍攝像這樣的垂直照片，即使是初學者也不容易失敗。

掌握好酒瓶的頂部和蘋果的左側邊緣等外側部分的位置，並將其標記在畫布上。

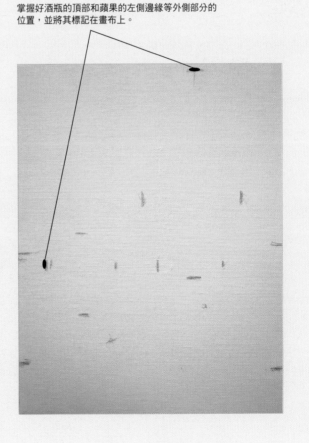

掌握立體感

在靜物畫中最重要的事情，就是要準確掌握描繪主題的形狀。若是將蘋果以平面來掌握的話，看起來就像是一個圓形。但是真正的蘋果是球體，而且仔細觀察的話，可以發現表面會有細小的凹凸不平。在這方面，工業產品的酒瓶表面則是光滑的。此外，貝殼的表面不僅只有條狀隆起，而且還會呈現旋渦般的形狀。請仔細觀察每個描繪主題，並掌握其特徵吧！

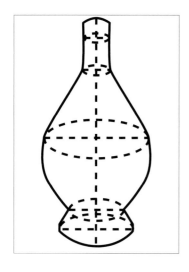

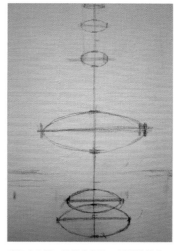

諸如中心線、最粗的部分，最細的部分、內縮凹陷的部分、酒瓶的底部等等，將這些具有強弱對比的部分都描繪出來。

一邊觀察酒瓶整體，並以線條將各部分連接起來，描繪外觀形狀。

將最粗的部分和中心線描繪下來。與工業產品不同，形狀會出現稍微變形，因此中心線也請描繪成柔和的弧度。

描繪整個外觀形狀後，在表面描繪條狀隆起的部分。

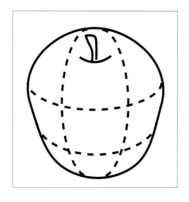

由於蘋果的形狀並不像工業產品那樣是具備規則性的球體，因此請仔細觀察，先將外觀形狀描繪下來。

將蒂頭與凹陷形狀描繪出來後，將表面上的細小不規則之處也描繪下來。如左圖所示，如果將其劃分為幾個不同塊面的話，會比較容易呈現出立體感。

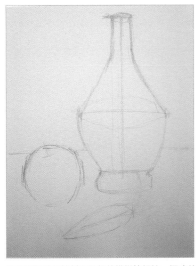 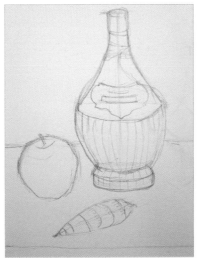 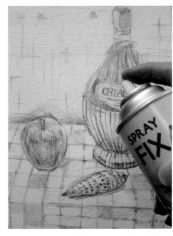

噴上保護噴膠定著畫面,以免鉛筆素描剝落。

畫出酒瓶的標籤紙和貝殼的模樣等細節,概略的素描就算完成了。

更上一層樓

如果想要追求更高品質的作品,請在素描階段就要將細節描繪出來。

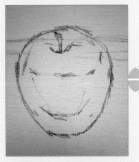 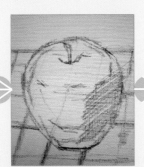 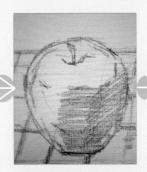 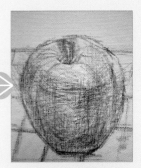

此時開始上色也沒問題,但如果先素描加上明暗表現的話,上色起來會更有效率。

將表面視為塊面來掌握,在看起來最暗的部位加上陰影。

稍微灰暗的部位,看起來明亮的部位,也都加上陰影。

桌布的花紋可以呈現出立體深度,盡可能正確地描繪下來。

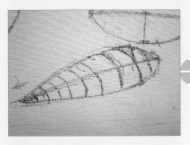 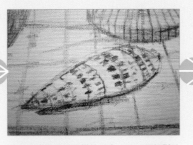 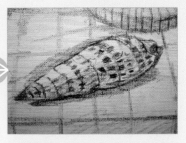

描繪螺貝大致的外觀形狀以及條狀隆起形狀的素描。

將表面的模樣正確描繪下來,可以更輕鬆地呈現出立體感。

在貝殼表面及桌布也加上陰影的話,能夠更易於分辨明暗,並且減少上色時的迷惘。

51

STEP 2 加上底色

加上底色可以更輕鬆地呈現出描繪主題的質感及立體感。在尚未熟練之前,有很多人會對背景的處理感到無所適從。不過只要加上底色,就能讓畫作完成後的狀態更顯自然。

輪廓以線條描繪,陰影及背景簡略描繪即可

首先以茶色單色沿著輪廓描繪線條,將輪廓勾勒出來。然後再加上相同顏色的陰影。

輪廓是用前端較細的圓筆描繪,就像素描一樣的感覺描繪即可。由於還在底色的階段,陰影只需要簡略呈現就好。先使用 4~6 號的畫筆畫一點試試看,然後挑選任何自己覺得容易描繪的工具都可以。

【調製底色用的顏料】

土黃色 +

1 : 2

方便的工具

面相筆

輪廓的底色要使用前端細尖的畫筆來描繪。使用基本組合中附帶的畫筆也可以,但是如果有一支 0~2 號的面相筆會更方便。

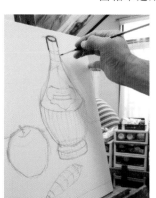

面相筆是用於水墨畫的一種畫筆,適用來描繪眼睛、眉毛、頭髮等細線條。

專家用的產品很昂貴,但便宜的產品在美術用品店也能買得到。

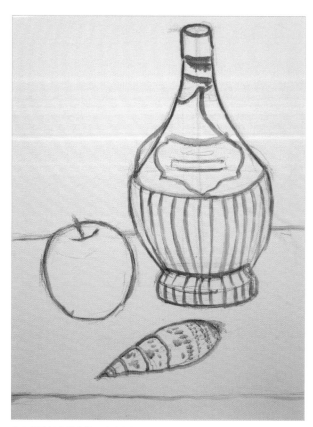

使用前端細尖的畫筆沿著輪廓描繪。

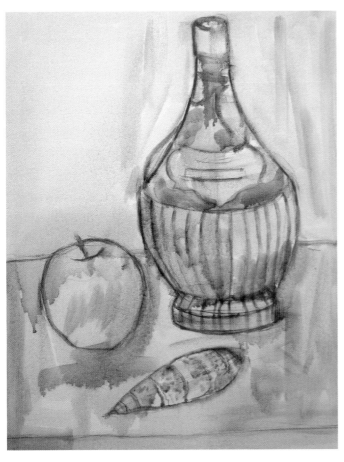

描繪輪廓後，在油畫顏料中添加畫用油，用透明覆色法來加上陰影。在這個階段只要大略描繪就可以了。觀察整個描繪主題，在看起來較暗的部分上色。

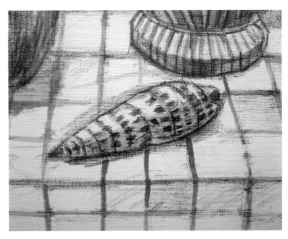

如果想要讓作品更好的話，請在貝殼表面形成的陰影也塗上一層薄薄的底色（中心線以下的部分）。

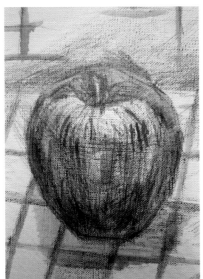

蘋果也加上明暗表現的話會更佳。

這時候怎麼辦？

如果不知道背景該怎麼上色時，只要以透明覆色法將整體塗上顏色即可。

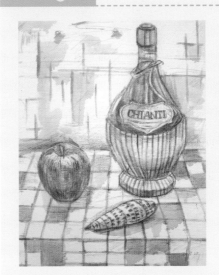

初學者經常在如何描繪背景方面遇到麻煩。但是，如果將畫布保留白色原色的話，那麼背景會過於突出。為了避免這種情況發生，請務必要加上底色。只要以透明覆色法將整個畫紙白底都塗滿顏色，如果可能的話，再加上簡略的陰影就可以了。

**觀察整體，並掌握整體明暗變化之後，接著要仔細觀察各描繪主題的
表面，進一步掌握細部的明暗變化。**

在自然光下的陰影，無法像以聚光燈照射時那樣清晰可見。首先請觀察整體，找出陰暗的部
分，以及明亮的部分。觀察桌布上的陰影並注意光線是由哪個方向，以何種角度照射過來。

光　　　　　　　　　　　　　　　　　　　　　　　　　　　　　　　　光

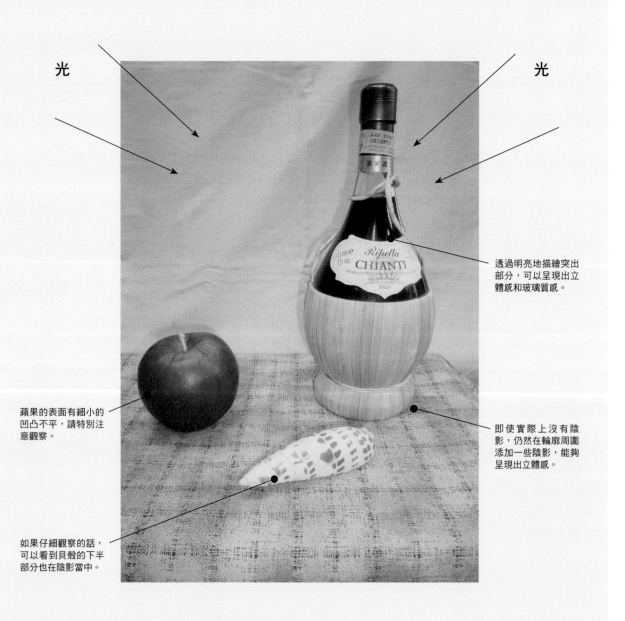

透過明亮地描繪突出
部分，可以呈現出立
體感和玻璃質感。

蘋果的表面有細小的
凹凸不平，請特別注
意觀察。

即使實際上沒有陰
影，仍然在輪廓周圍
添加一些陰影，能夠
呈現出立體感。

如果仔細觀察的話，
可以看到貝殼的下半
部分也在陰影當中。

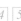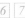

 這時候怎麼辦❓

如果區分為特別明亮／稍微明亮／稍微陰暗／特別陰暗等 4 個部分，會比較容易上色。

【試著區分為 4 個階段】

> 特別明亮

> 稍微明亮

> 稍微陰暗

> 特別陰暗

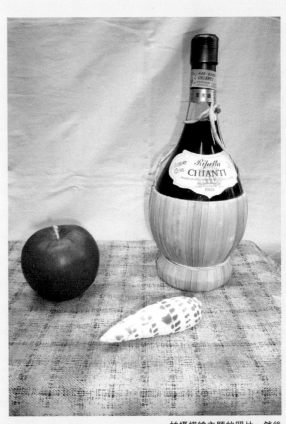

拍攝描繪主題的照片，然後讀入電腦，提高或降低曝光度，就可以輕鬆看出明暗變化。

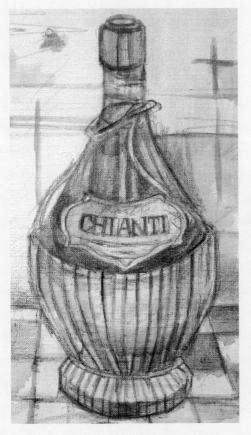

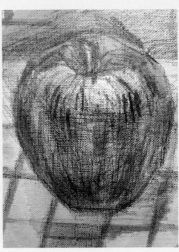

如果在素描及底色階段就能意識到這 4 種明暗階段的變化，作品完成後的狀態會有顯著的提升。

STEP 3 為酒瓶上色

當底色完成後，接下來就要開始上色。我們當然可以不受常識限制地自由使用顏色，但是請先以固有色（即眼睛所見顏色）完成一幅靜物畫作品吧！

先從顏色較深的描繪主題開始上色

一開始先從葡萄酒酒瓶開始上色吧！如果由 3 個物件當中顏色最深的物件開始上色，會比較容易掌握整體畫面。

但如果突然塗上灰暗深色的話，酒瓶會顯得過於醒目，造成在為其他描繪主題上色很難取得畫面的平衡。所以此時

只要先塗上明亮的紫色即可，等其他 2 個物件上色完成後，再重新畫上深紫色。

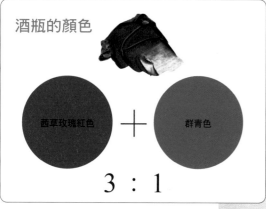
酒瓶的顏色　茜草玫瑰紅色 ＋ 群青色　3 : 1

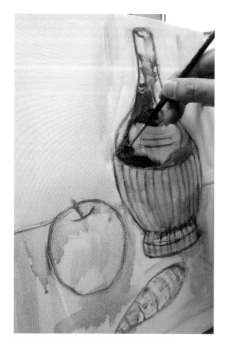
將裝在瓶中的葡萄酒顏色當成底色的感覺來上色。

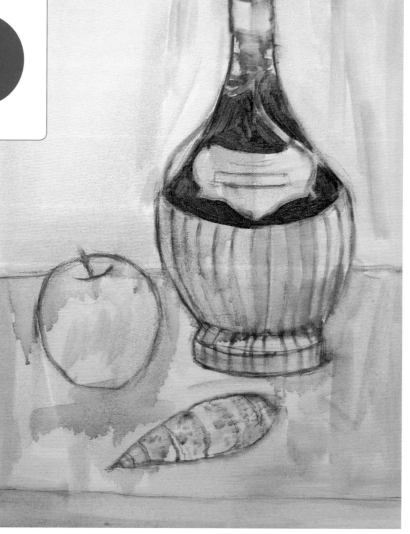
覆蓋在標籤紙及表面的稻草等酒瓶以外的部分，要保留原來的底色。

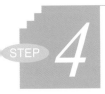

STEP

4 為酒瓶剩下的部分上色

酒瓶本體上色完成後，接著上色稻草、瓶蓋、膠帶等部分，讓整體畫面都塗上顏色。特別是稻草的上色方法會大幅影響作品完成後給人的印象，作畫時請意識到質感或明暗的呈現。

減少畫用油的比例，呈現出乾燥的質感

為了要呈現出稻草部分的厚度，以及酒瓶的立體感，這裡要將米色分以 3 階段分別上色。特別是想要表現稻草特有的乾燥質感，因此請減少添加進顏料的畫用油的分量。

標籤紙的部分可以直接活用底色的顏色。文字的部分要使用前端細尖的畫筆，以焦赭色來描繪。

【各部分顏色的調製方法】

瓶蓋
鉻綠色 ＋ 群青色
2 : 1

米色
土黃色 ＋ 永固白色
2 : 1

膠帶
純紅色 ＋ 永固白色
2 : 1

明亮的米色
米色 ＋ 永固白色
3 : 1

灰暗的米色
米色 ＋ 焦赭色
3 : 1

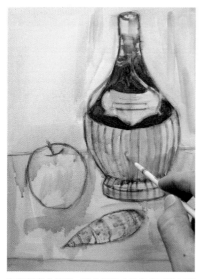

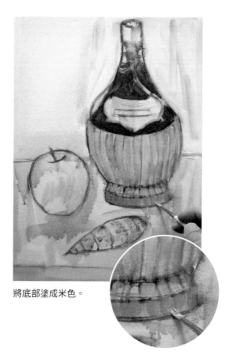

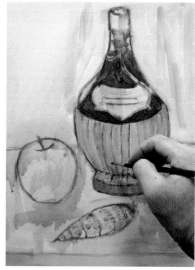

在看起來介於明、暗之間的中性色的部分以米色上色。

將底部塗成米色。

看起來較為明亮的部分，請以明亮的米色上色。

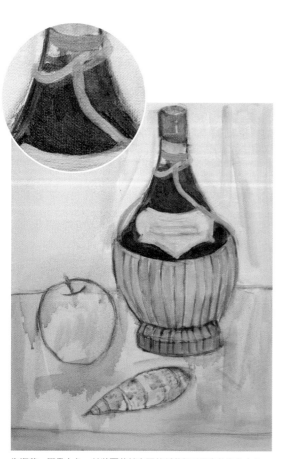

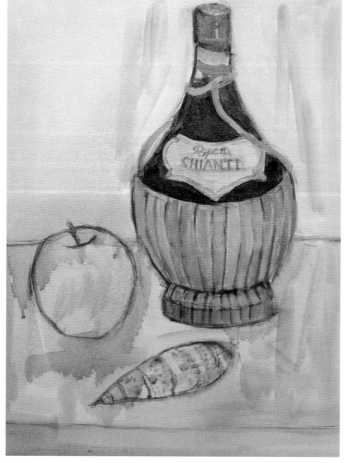

為瓶蓋、膠帶上色，並將覆蓋於表面的稻草繩以明亮的米色上色。

稻草的明亮的部分要塗上白色，呈現出強弱對比。最後將標籤紙文字的細節描繪出來，葡萄酒酒瓶的部分就暫時告一段落了。

STEP 5

為蘋果上色

蘋果的形狀看起來很單純，但因為不是人工物的關係，並非完美的球體，表面也不平坦。請以顏色來表現在素描階段掌握到的細節狀態吧！

以 3 種不同的紅色分別上色

　　如果只用 1 種紅色整個塗滿的話，那就成了一幅著色畫。為了要呈現出蘋果的立體感，以及表面的細微凹凸不平細節，這裡要以 3 階段的紅色（明亮的紅色、紅色、灰暗的紅色）來分別上色。畫用油的添加比例要比上色稻草時的比例更多（顏料 3：油畫調和油 1），這樣能夠呈現出生動活潑帶有光澤的質感。

【蘋果的顏色的調製方法】

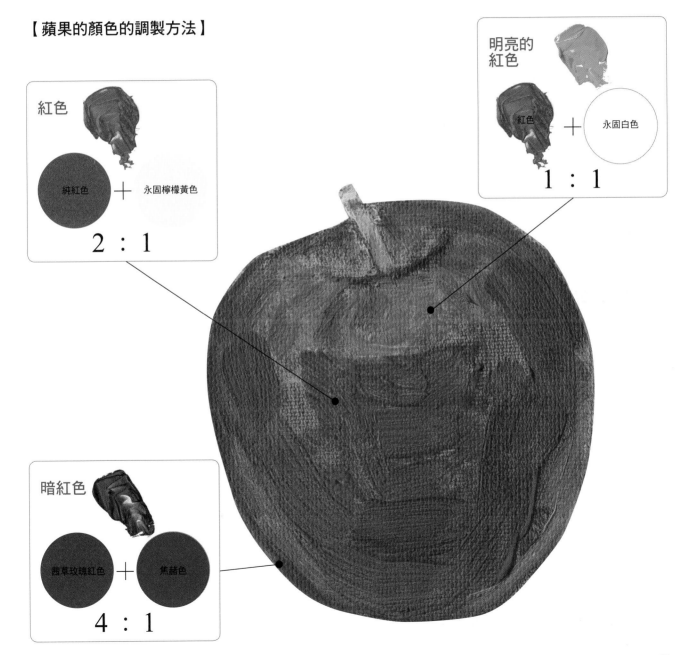

明亮的紅色
紅色 ＋ 永固白色
1：1

紅色
純紅色 ＋ 永固檸檬黃色
2：1

暗紅色
茜草玫瑰紅色 ＋ 焦赭色
4：1

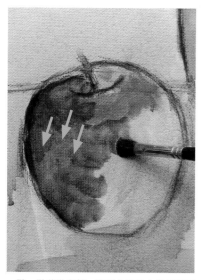

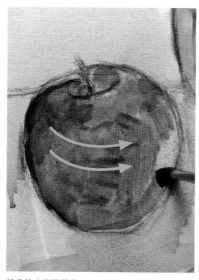

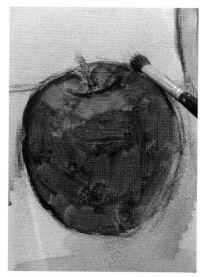

一點一點移動畫筆,將紅色塗抹在整個蘋果上。

將畫筆向側面移動,以呈現出立體感。

在頂部塗上明亮的部分。

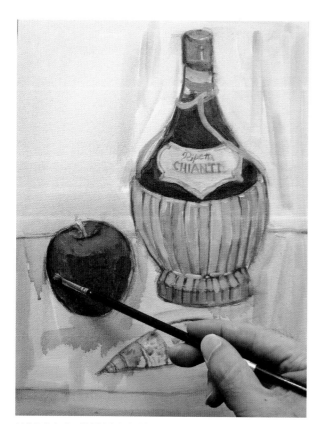

以疊色的方式,將顏料塗在陰暗部分。趁著顏料乾燥之前上色,看起來會更自然。

方便的
工具

亞麻仁油

　　基本組合隨附的油畫調和油就已經足夠使用了。不過如果另外添購亞麻仁油的話,會更方便。亞麻仁油是最基礎的畫用油,也會當作油畫顏料的成分,具有很強的黏性,以及良好的乾燥性和耐久性。如果想要賦予畫面更具光澤的質感時,手邊要是有1瓶亞麻仁油的話,運用起來會很方便。

STEP 6 **為螺貝上色**

第3個物件是螺貝，透過描繪模樣的細節可以呈現出立體感，因此要使用三種顏色（橙色、米色、明亮的米色）儘可能仔細地加上明暗表現。

先學習描繪模樣時的技法吧！

當我們在描繪帶有模樣的物件時，請勿使用相同的顏色，而要將明亮的顏色用於明亮的部分；深色的顏色用於灰暗的部分。這是呈現出立體感的基本技法，因此請在描繪時順便學習熟練這個技法。想像一下若是沒有模樣時的明暗變化，並將其分別描繪出來。在尚未熟練之前，如果能在素描階段將細節描繪出來，後續的上色作業會更加容易。

【螺貝的顏色的調製方法】

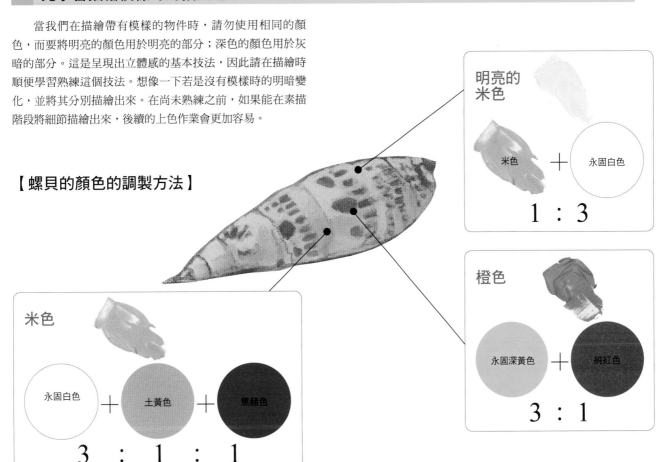

明亮的米色

米色 ＋ 永固白色

1 : 3

米色

永固白色 ＋ 土黃色 ＋ 焦赭色

3 : 1 : 1

橙色

永固深黃色 ＋ 純紅色

3 : 1

請務必要熟練 ！

描繪有模樣的物件訣竅是去想像該物件在沒有模樣狀態下的明暗變化並分別上色。

考慮光線照射方向，並用明亮、中間、灰暗等3種顏色來分別上色描繪模樣，可以更突顯模樣外觀形狀的立體感。

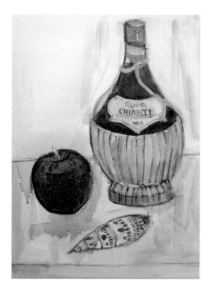

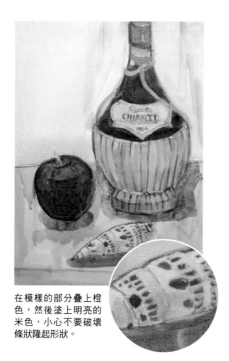

深色模樣以米色描繪，明亮的模樣則以明亮的米色描繪。一邊意識到明亮部分和陰暗部分，並分開上色。

在模樣的部分疊上橙色，然後塗上明亮的米色，小心不要破壞條狀隆起形狀。

素描及底色有陰影的部分，請塗上以畫用油調至非常稀薄的橙色。

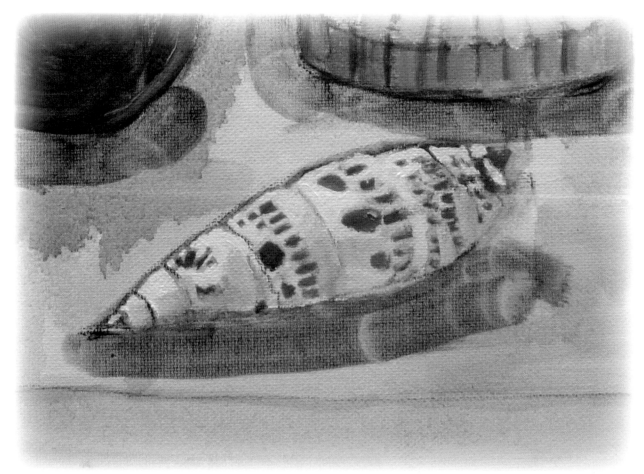

完成了一幅如旋渦般立體感的螺貝。

STEP

7 最後修飾整體畫面

塗完大致的顏色後，最後要為桌布及背景上色，為模樣加上陰影，然後為酒瓶重塗上色，這樣就大功告成了。描繪時請一邊意識到立體深度及安定感，一邊將整幅畫作完成吧！

桌布及背景也要仔細地描繪

如果在描繪主題顏色較深部分，尤其是陰暗部分、明亮部分疊色時，請將描繪主題所形成的陰影也加上顏色，這樣可以讓畫面看起來更為緊湊收斂。並在桌布也加上明暗表現，好讓畫面可以感受到立體深度。最後以較粗的平筆仔細

地為背景塗色後就完成了。

如果感覺畫面中欠缺了什麼的話，則可能需要描繪更多細部細節。此外，如果等待畫作完全乾燥後，再自由地施加任何顏色，就能呈現出完全不同的作品氛圍。

【背景顏色的調製方法】

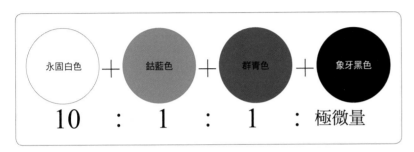

永固白色 ＋ 鈷藍色 ＋ 群青色 ＋ 象牙黑色

10 ： 1 ： 1 ： 極微量

【酒瓶顏色的調製方法】

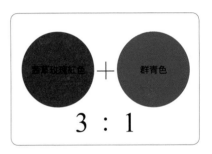

茜草玫瑰紅色 ＋ 群青色

3 ： 1

背景的比例是顏料 2：畫用油 1，以接近乾刷的方式來上色。

在瓶蓋的綠色上再添加深綠色，使畫面看起來更加緊湊收斂。

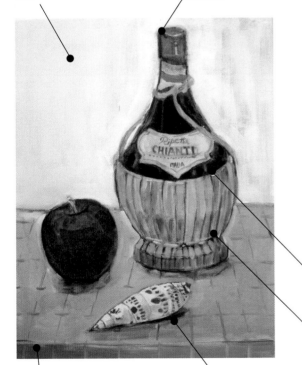

請務必要熟練 ！

畫面前方的桌布要以厚塗法上色，平面部分以薄塗法上色，如此更能呈現出立體深度。

只是在畫面前方的部分以較灰暗的顏色厚塗上色，就能讓作品看起來更有立體深度。

酒瓶的深色部分是以厚塗法上色。發出亮光的部分，則要保留先前塗上的顏色。

陰暗部分要以灰暗的米色上色。

將桌布垂落至下方的部分以較灰暗的顏色上色。

對由模樣產生的陰影加上顏色，呈現出一種穩定感（陰影的顏色請參見第 36 頁）。

試著自由表現看看

只要是對油畫感興趣的人，多少曾經有過想要不受限於固有色，讓表現更加自由的想法吧！以下是以自由的色彩完成相同描繪主題的範例，提供給各位作為參考。

不要忘記表現的樂趣

在繪畫的世界中，像這樣不受固有色約束，以自由的色彩來表現的手法稱為「色彩的解放」。這種繪畫手法因為透過莫內等印象派畫家，以及以馬諦斯為首的野獸派畫家的推廣而為人所皆知。

實際上，這種繪畫手法並不困難。各位在小時候，是否曾經用鮮紅色的蠟筆畫太陽？或是用粉紅色來為圖片中的兔子上色？像這樣隨性的表現呢？當我們學習到基礎知識後，請嘗試看看油畫所獨有的各種表現方式吧！

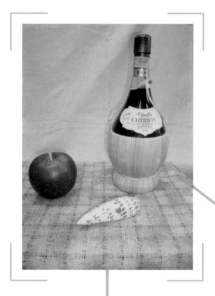

【 自由表現的範例 】

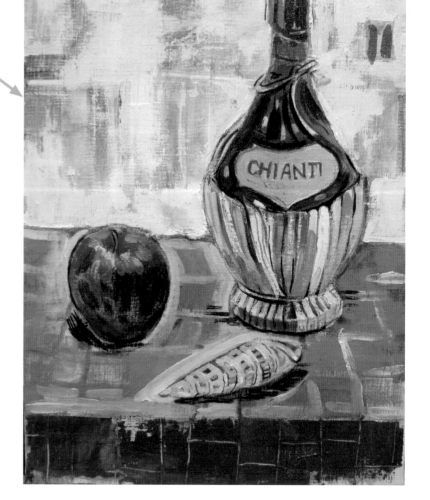

【 以固有色描繪的範例 】

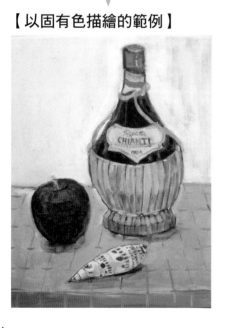

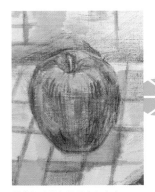

將黃色以單色置於底色之上。

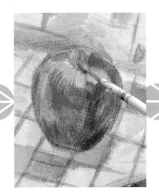

接下來,將紅色和藍色各自以單色來上色。

充分利用三原色(黃色、紅色和藍色)效果完成蘋果。關於各色的效果,若想像成將 3 色透明玻璃紙重疊起來的狀態,會比較容易理解。

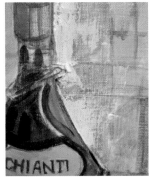

將融化在少量畫用油中的白色顏料放在背景上,然後用油畫刀將其鋪開,則會呈現出類似灰泥的質感。

在使用原色的底色之上,以厚塗法上色白色,可以呈現出稻草部分的存在感。

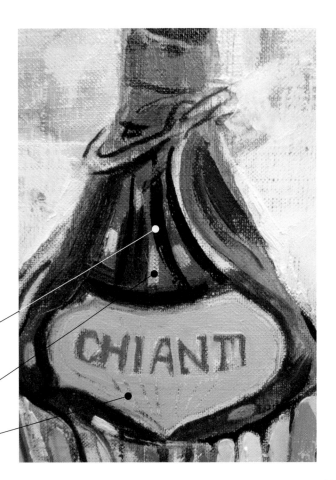

在酒瓶上以深色疊色,呈現出強弱對比。

在有光澤的部分上放上白色,呈現出玻璃般的質感。

標籤紙使用了以白色、鉻綠色、永固淺綠色混色後調製的顏色,上色時要保留下綠色部分,並活用底色的顏色。

Q 我想用油畫描繪花園的風景，但是我必須先學會靜物畫嗎？

A 如果是在自家庭院裡描繪的話，就不需要攜帶各種道具外出。但風景和靜物不同，時間、天氣、季節等等都會不斷地產生變化，也許有些人可能會不自覺地急著想要完成作品。無論如何，因為油畫顏料的質感和使用方法，都與水彩繪畫中使用的顏料不同，建議是先試著以簡單的靜物作為描繪主題，並在繪畫的過程中掌握油畫的特徵為佳。

Q 我不僅想要描繪具象畫，也想要描繪抽象畫，請問我該怎麼辦才好呢？

A 通常我們會將看得出來描繪對象是什麼的畫作稱為具象畫；反之，難以想像描繪的顏色和形狀是在表現何種具體物件的畫作稱為抽象畫。抽象畫是將描繪主題的特徵以直線或曲線來描繪，透過色彩和形狀的組合來呈現出畫家的內心世界。請先將眼睛所見的描繪主題如實描繪下來，再透過強調明暗變化等應用設計，來開始朝抽象畫風格發展也不錯。

Q 我想要不拘泥於眼睛所看到的顏色，而是以自由的色彩來表現，請問我該怎麼做才好呢？

A 顏色和形狀是我們藉以判斷那個物體是由什麼材質構成的參考資訊。對於習慣橙色的橢圓形＝橘子這樣來判斷事物的大人來說，想要以自由的色彩來描繪畫作，可能會意外地感到困難。不過油畫顏料在乾燥之前可以擦去並重新描繪，如果已經完全乾燥的話，甚至可以將其更改為完全不同的作品，那麼為什麼不放鬆心情去多方嘗試看看呢？

Q 我不知道畫到什麼程度才能算是完成一幅作品。請問多久時間應該完成呢？

A 一幅畫作要到什麼階段才算完成？始終是一個難解的問題。如果是初學者的話，只要上完顏色，呈現出一定程度的立體感並將細節描繪出來，應該就可視為完成。過了一段時間，如果還想增加豐富度，可再疊色繼續描繪。然而畫面如果處理得過多，最終將導致整個畫面漫無主題，因此將畫作展示給身邊的朋友，並聽取他們的意見也是不錯的方法。

7 天就能學好的
風景畫

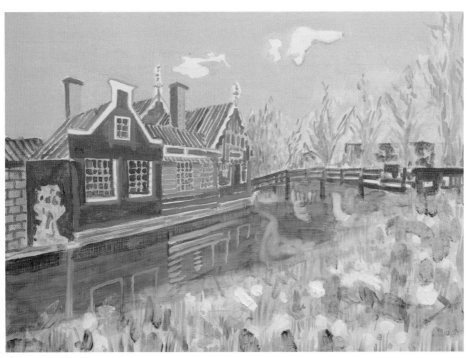

〈4F 畫布〉

● 描繪喜歡的風景照片，輕鬆的描繪方法
● 生動表現天空、雲彩、花朵和水邊風光的訣竅
● 擴展繪畫樂趣的中級技法

描繪風景畫的訣竅

相信有許多人是因為曾經嚮往印象派畫家描繪的精美風景畫,而開始油畫創作的。風景畫的重點是如何表現例如天空、雲和水等具有透明感的物件。

意識到明度與彩度,將其分別上色

在風景畫中,如何去意識到色調(明度、彩度)的變化來分別上色這件事,會比靜物畫來得更重要。首先要讓我們仔細觀察周圍的風景,觀察光線如何照射以及顏色的深淺變化。在尚未熟練之前也許會感到很困難,但是如果我們養成平常就能多注意周圍風景的色調變化,便能逐漸掌握訣竅。

如何運用白色,對於光線的表現是很重要的環節。在這裡將示範如何使用白色顏料的方法,以及如何直接活用畫布本身顏色的方法,請各位在描繪的過程中,試著去掌握其中的訣竅。

【明度】

明度=明亮度。最為明亮的是白色,最為灰暗的是黑色,請掌握好過程轉變的各種階段。

【彩度】

彩度=顏色的鮮豔度。以所謂的原色(最鮮豔的顏色)為參考基準,掌握好顏色的混濁程度吧!

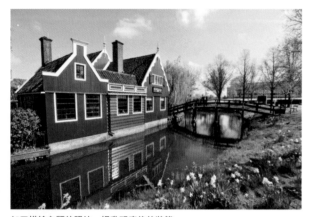

加工描繪主題的照片,提升明度後的狀態。

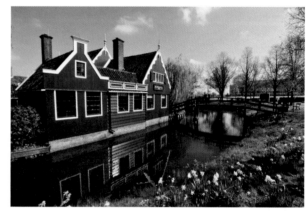

加工描繪主題的照片,提升彩度後的狀態。

有用的小知識 方便的畫用油

● 想要快速乾燥…Oleopasto 增厚劑等、乾燥促進劑

● 想要更有光澤…油畫調和油

● 想要霧面效果…松節油等、揮發性油

用來與顏料混合的液體稱為畫用油,油畫用的畫用油也是其中之一。

比方說想要讓厚塗法的部位的顏料快速乾燥時,或是需要在短時間內完成作品的場合,Oleopasto 增厚劑就是相當方便好用的畫用油。只要使用這個畫用油,快的話數小時,最遲也只要一個晚上就能讓顏料乾燥。使用時先以 1:1 的比例與顏料混合,然後再用油畫調和油調整濃度後使用。

如何選擇描繪主題

接下來就讓我們馬上試著描繪一幅風景畫吧！本來應該是要到戶外立起畫架，實際觀察風景來進行描繪，不過這裡要介紹初學者也能輕鬆嘗試的方法。

描繪令人難忘的風景

天空的樣子和太陽的高度等等，自然的風景隨時都在變化。雖然這正是描繪風景的樂趣所在，但是在尚未熟練之前是一件非常困難的事情。此外，也有很多人想要將「出國旅行時令人難忘的風景」描繪下來。因此，在這裡將介紹一種方法，讓我們可以輕鬆地使用拍攝的風景照片作為描繪主題來進行描繪。

只需使用複寫紙將草圖描繪到畫布即可完成草圖，因此也建議沒有足夠時間的人使用這個方法。除了可以正確描繪之外，也能夠作為素描的練習，可說是一石二鳥的方法。

我們也可以將下面的照片讀入電腦，並且列印成 A4 尺寸來作為底圖使用。

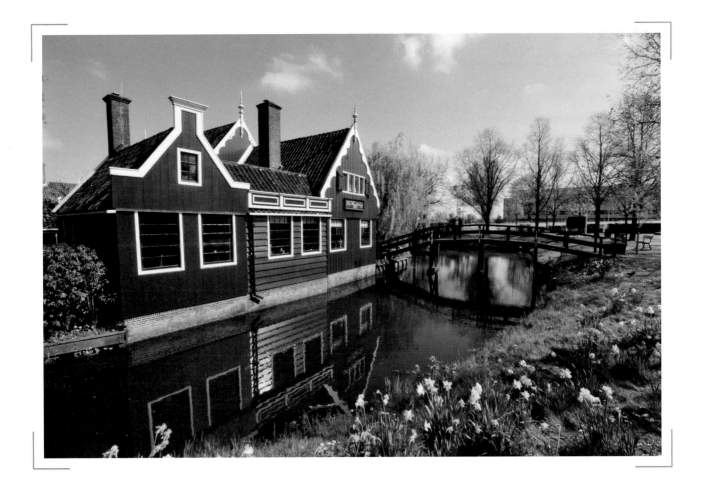

做好準備

由於草圖是根據照片繪製而成的，因此可以使用與靜物畫相同的工具和空間來完成草圖。一直到加上底色為止都可以在桌子上作業，到了要開始為天空上色時再移至畫架描繪即可。

【7 個步驟的流程】

1 描繪草圖

2 加上底色→使其乾燥

3 為天空上色

4 為樹木上色

5 為建築物上色

6 上色河川、橋梁、草叢→使其乾燥

7 完成

【使用的顏色】

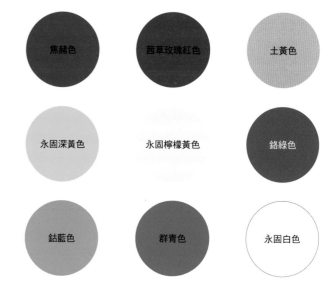

焦赭色　　茜草玫瑰紅色　　土黃色

永固深黃色　　永固檸檬黃色　　鉻綠色

鈷藍色　　群青色　　永固白色

【使用的用具】

● 畫布（4F）
● 複寫紙（A4 尺寸）或以鉛筆（4B）代用亦可
● 原子筆（紅色）
● 透明膠帶
● 保護噴膠　需要確認
● 圓筆、平筆、平圓筆、有面相筆更好
● 油畫刀（小）

方便的工具

複寫紙

　　只要有複寫紙，先將照片列印下來，並用硬筆沿著輪廓描繪即可將物件複寫在畫布上（在文具店、美術用品店、購物網站等處都有販售）。如果手邊沒有複寫紙的話，也可以將描繪主題照片列印出來，以 4B 鉛筆塗滿整個背面後放在畫布上，就可以和複寫紙一樣使用。

STEP 1 描繪草圖

省略需要實際觀察風景的素描步驟，將自己喜歡的圖像描繪成草圖吧！如果希望讓畫作完成品可以有更好的品質，請在此階段將細節仔細描繪下來。

細小的樹枝和反射到河面上的雲朵都要仔細地描繪出來

首先，將示範照片讀入電腦。

將照片在電腦放大到 A4 尺寸並列印出來，大小尺寸就會與 4F 畫布幾乎相同。將這張 A4 照片作為範本，放在畫布上並在底下放一張複寫紙，然後沿著輪廓進行描繪。

請隨時確認線條沒有移位，並且盡可能將更多的細節描繪下來。顏色較深部分會在底色的階段就上色，所以這部分只要描繪輪廓與線條即可。

將列印成 A4 尺寸的風景照片放在畫布上，並將 A4 尺寸的複寫紙夾在中間。

用透明膠帶固定複寫紙、描繪主題照片的四個角，使其不會移動。畫布周圍的餘白邊距要保持上下左右均等。

使用紅色的原子筆以稍強的力道沿著輪廓和線條描繪（如果使用黑色，會無法分辨出描繪的進度，所以要使用紅色）。

描繪作業時，要經常將複寫紙翻開來確認，以確保線條沒有移位。

從容易描繪的地方開始，沿著線條不斷描繪下去。

盡可能仔細地將建築物窗戶的細節部分，以及樹枝的細微部分都描繪下來。雲朵、河面反射的亮光，只要描繪輪廓。

無需花費素描的時間，就能完成草圖（這裡不需要保護噴膠）。

STEP 2 加上底色

與靜物畫一樣,如果先加上底色,後續的作業會更容易進行。相較於靜物畫,風景畫有著更多細節,因此請使用較細的畫筆仔細沿著線條描繪吧!

沿著所有描繪下來的線條描繪

由於細節的部分有很多的關係,因此在這裡不使用畫架,而是在桌子上添加底色。用細筆沿著線條描繪出例如樹枝的前端等所有細小的部分。

畫完線條後,改用平筆描繪天空與河流。像這樣分別描繪,因為區分得很清楚的關係,上色起來會更容易。

【調製底色用的顏料】

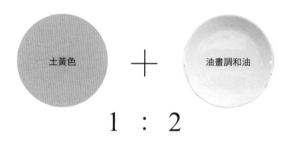

土黃色　　＋　　油畫調和油

1 ： 2

畫筆使用圓筆即可,但是如果有水墨畫用的面相筆會更好。

從建築物的輪廓這些容易描繪的地方開始。

不必像畫單筆畫那樣一口氣描繪,而是要一邊補充顏料,同時仔細描繪每條線。

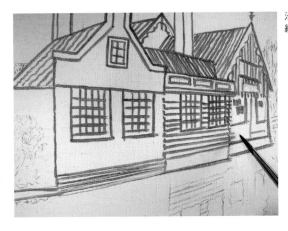

沿著窗格和牆板橫檔這些部分的
細線,將所有細節都描繪出來。

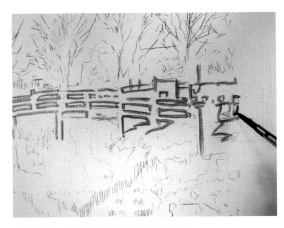

描繪橋梁時,別忘了要把橋墩部分也描繪出來。

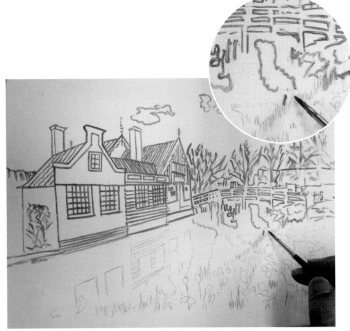

沿著飄浮在天空的雲朵輪廓以及
反射在河面上的雲朵輪廓描繪。
兩者都要直接活用畫布原本的白
色,所以上色時請不要跨越到內
側。

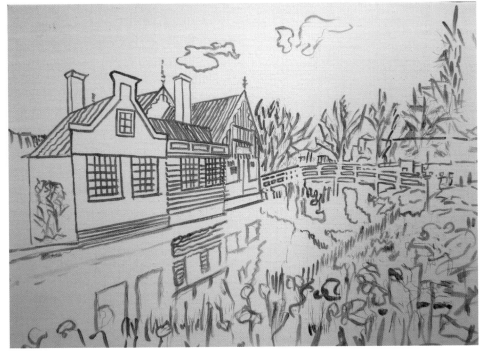

線條部分描繪完成後的狀態。

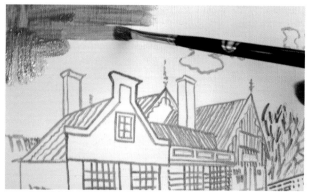

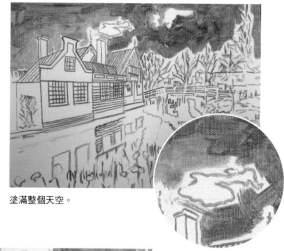

將畫筆更換成寬約 1cm 左右的平筆,為天空加上底色。使用的顏料與描線時相同(這裡不使用透明覆色法)。

塗滿整個天空。

在雲朵周圍使用圓畫筆上色,小心不要塗到內側。

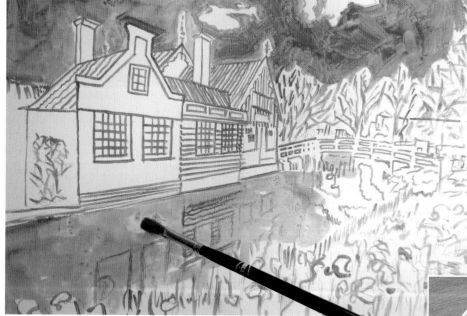

為河川加上底色。以相同的顏料,添加畫用油稀釋到可以透出底下倒映在河面上的建築物線條的程度。

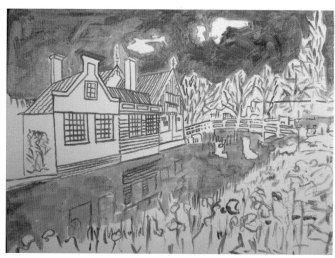

塗完底色後,稍後一段時間待顏料乾燥。

STEP 3　為天空上色

將畫布放在畫架上，終於要正式開始上色了。按順序從遠處的物件開始描繪，這樣可以讓後續的作業更加輕鬆地進行，因此讓我們先為天空上色吧！

轉移到畫架，並從邊緣開始上色

從這裡開始，就要設置在畫架上進行後續的描繪作業。準備一個大約 A2 尺寸的大型畫板，將其放在畫架上，並將畫布放在右側，範例照片放在左上方，一邊觀察照片，同時進行繪畫。我們也可以切割一塊大瓦楞紙板來代替畫板，但是在開始繪畫之前，需要確認畫布不會晃動。

將描繪主題照片放在左上角，一邊觀察照片，同時進行繪畫。

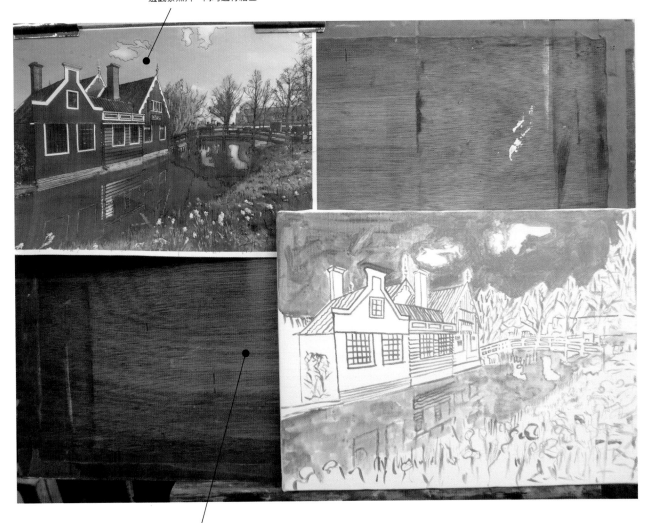

也可以切割一塊大瓦楞紙板來代替畫板，但是在開始繪畫之前，需要確認畫布不會晃動。

【天空顏色的調製方法】

永固白色 ＋ 群青色 ＋ 薔薇玫瑰紅色

5 ： 1 ： 少量

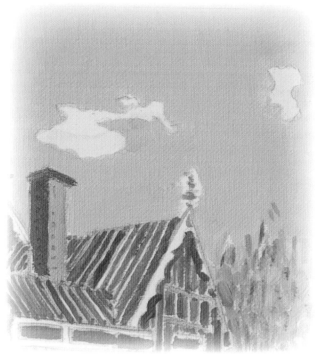

這時候怎麼辦？

對於天空和流水這類具有透明感的物件，以厚塗法上色會更有繪畫的吸引力。

在尚未熟練之前，相信很多人會對於如何表現天空或流水這類具有透明感的物件感到苦惱吧！如果是水彩畫的話，可以用加水稀釋過的顏料塗色來表現，但油畫的場合，反而是以厚塗法來突顯存在感，能夠使作品更具繪畫的魅力。兩者的差異如下圖所示。除了以厚塗法上色的天空之外，雲朵的存在感也非常地引人注目。

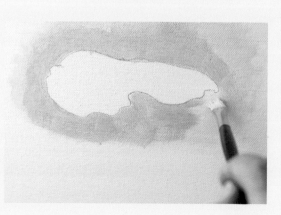

請務必要熟練！

如果首先將建築物的輪廓等邊界描線上色，就可以美觀地描繪而不會超出範圍。

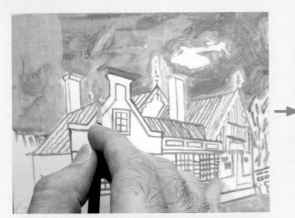 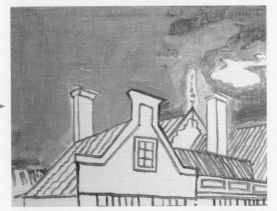

只要是會擔心顏料不可以超出範圍的部分，都請先將邊界描線上色吧！這也是大家在著色畫所熟悉的技法。

美觀地描繪而不超出範圍。

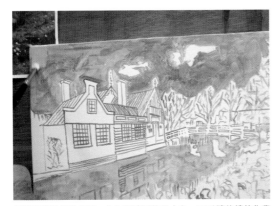

從邊緣開始描繪天空。先為較遠的物件上色，可以讓後續的作業更加容易。

使用寬幅約為 1cm 的平筆較容易上色。

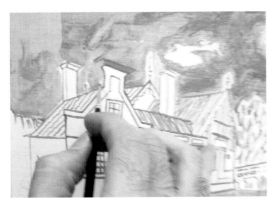 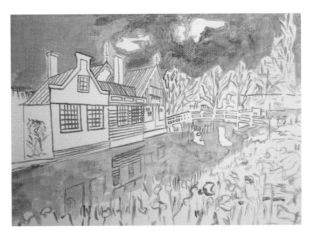

建築物的周圍，請先沿著輪廓上色。

以著色畫相同的感覺不斷描繪上色即可。

描繪雲朵時，也和建築物一樣，上色時要留下輪廓。白色的物件，直接利用畫布原本的顏色來呈現也是一種方法。

外側上色完成後的狀態。將雲朵輪廓的黃色保留下來。

在雲與雲之間的細節部分上色。

這時候怎麼辦？

對於可以透過樹木看到的天空部分，請用畫用油稀釋顏料，將底色保留下來。

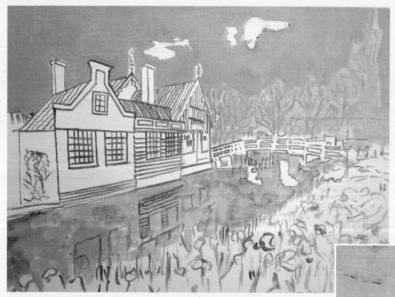

描繪透過樹木看到的天空時，因為很難在不破壞樹枝底色的情況下進行上色，所以請添加畫用油稀釋油畫顏料，好讓底下的黃色能夠透至上層。

添加畫用油時要觀察狀況，以免稀釋過多。如果稍微上色後，覺得顏色太深的話，也可以用畫筆將顏料向四周推開的方法來因應。

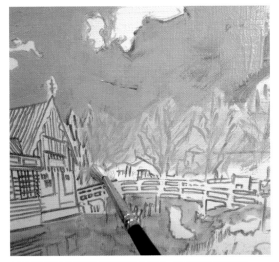

用稀釋過的油畫顏料畫出透過樹木的另一側可以看到的天空。

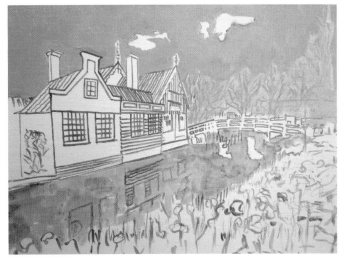

剛剛畫完整個天空的狀態。

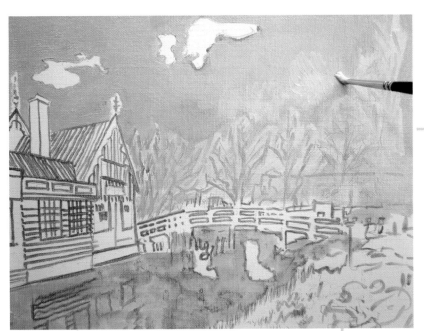

在上色的區域變乾之前，調製出相同的顏色，以厚塗法再次上色（透過樹木可以看到的天空保留原樣即可）。

有用的
小知識

厚塗法和薄塗法的效果

　　將現實中感受不到物質感的天空或流水等物件，以厚塗法加以呈現，這是在歐洲的風景畫經常可以見到的表現技法。寫實主義的知名畫家庫爾貝，也使用了這種技法。相反的，諸如石頭、岩石和船隻等具有強烈存在感的物件，則被輕描淡寫。可以說，油畫的特點之一就是透過扭轉現實的印象來讓畫面變得更具現實感。

為樹木上色

由遠而近依序上色，天空完成後，接下來輪到要為樹木上色。範例照片中雖然有一些季節性的落葉，不過我們在這裡要去想像樹葉留在樹上時的狀態來上色。

區分明亮的綠色與深綠色來分別上色

位於建築物旁邊的樹葉還沒有凋落。如果仔細觀察這一部分，您會發現其中存在明亮部分與陰暗部分。另外，只要觀察草地，可以大致看出光線來自哪個方向。

在此我們不要拘泥於太過細節的部分，想像其他樹木上的樹葉也都還在樹上的狀態，一邊沿著以底色描繪的線條來上色。對於位置較遠的物件，與其精確地將細節描繪出來，不如以粗略的方式完成描繪，更能夠呈現出遠近感。

【樹木顏色的調製方法】

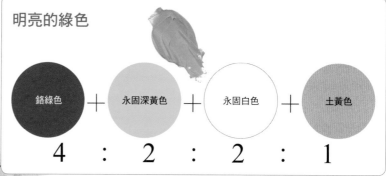

明亮的綠色

鉻綠色 ＋ 永固深黃色 ＋ 永固白色 ＋ 土黃色

4 ： 2 ： 2 ： 1

灰暗的綠色

鉻綠色 ＋ 永固深黃色 ＋ 土黃色

4 ： 2 ： 1

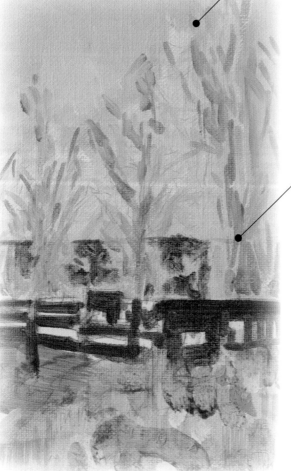

方便的工具　貂毛筆

貂毛是以由黑貂身上剝取下來的毛皮材料而廣為人知。貂毛筆通常用於水彩繪畫，具有彈性且顏料沾附性良好等特點。價格雖然稍微高了一些，但對於想要長久享受繪畫樂趣的人來說，是很值得推薦的畫材之一。若是用於油畫，可以選擇專為油畫製作的貂毛筆。

仔細觀察，並分別在明亮和陰暗的部分上色。

光

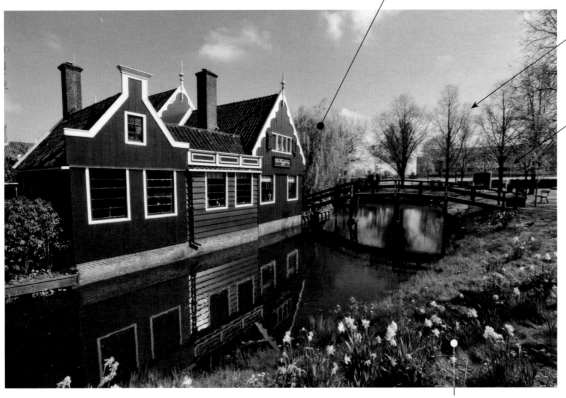

藉由陰影形成的方向，大致可以判斷出光線
是從哪個方向照射過來的。

**更上一
層樓**

如果使用粗細不同的畫筆，分別描繪深綠色的部分以及明亮綠色的部
分，可以讓畫面呈現出一些變化。

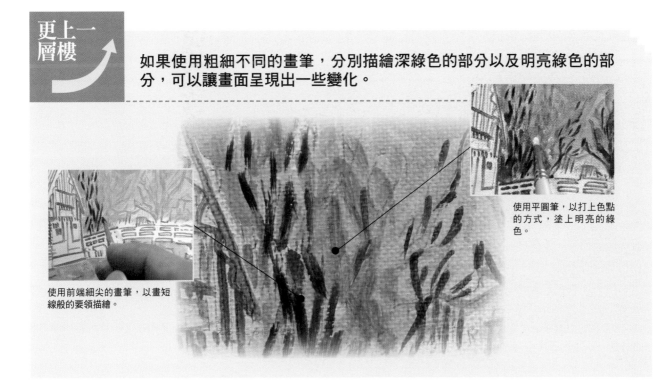

使用平圓筆，以打上色點
的方式，塗上明亮的綠
色。

使用前端細尖的畫筆，以畫短
線般的要領描繪。

使用細筆，如同畫短線般描繪。

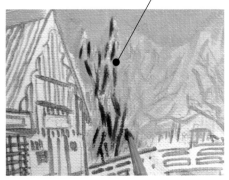

從實際上仍有樹葉的樹木開始上色。

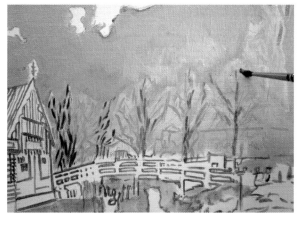

沿著底色的線條，為整個樹木塗上深綠色。

在深綠色變乾之前，從上方塗抹明亮的綠色。

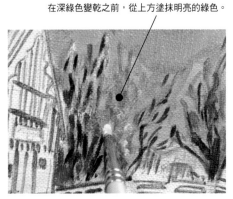

使用前端為圓形的畫筆打上色點。

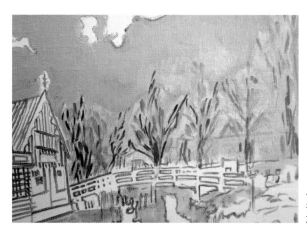

一邊想像著樹葉留在樹上的狀態，並加上明暗表現。

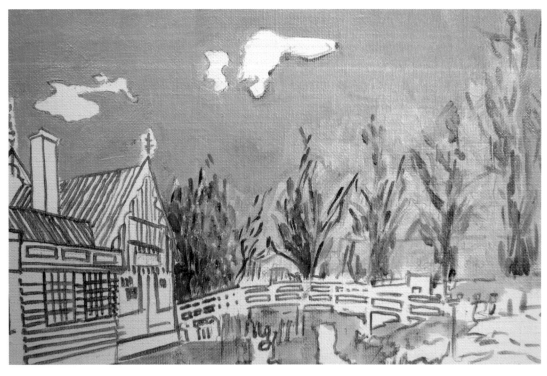

樹木上色完成後的狀態。遠處的樹木不要描繪出太多細節，看起來比較能夠呈現出遠近感。

STEP 5 為建築物上色

接下來，要為畫面中最具存在感的建築物上色。有一些窗格及屋頂等細小部分，上色時稍微需要一些技巧，但我們仍然以 1 天內完成作品為目標吧！

壁面上色完成後，接著要上色零件的部分

如果仔細觀察照片，可以發現建築物的牆壁上有明亮的部分、陰暗的部分，以及介於兩者之間的中間的部分。因此，我們要用 3 階段的綠色來分別上色。

壁面上色完成後，接著要為窗爐、屋頂、煙囪、地基（建築物的底部）等零件部分上色。

屋頂前面的裝飾也別忘了要上色。此處可以不受實際顏色和陰影的限制，上色時只要呈現出大致的氛圍即可。

【建築物的顏色的調製方法】

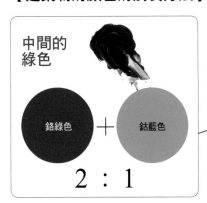

中間的綠色

鉻綠色 ＋ 鈷藍色

2 ： 1

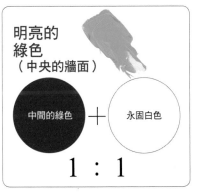

明亮的綠色（中央的牆面）

中間的綠色 ＋ 永固白色

1 ： 1

灰暗的綠色

中間的綠色 ＋ 群青色

1 ： 2

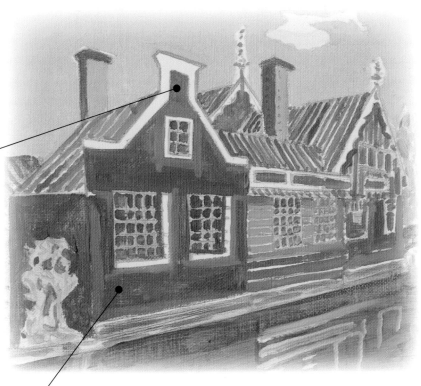

方便的工具

腕鎮

如果手上沾了油畫顏料，有可能會弄髒畫布，因此在上色細微部分時，最好使用腕鎮。如果沒有準備腕鎮的話，只要將一根棒狀物用布纏繞在前端包覆起來，再以橡皮圈固定，就可以拿來代替腕鎮使用。

更上一層樓

不要讓注意力全部放在陰影的部分，而是要觀察整個建築物，去找出色調的差異。

在靜物畫的課程中提到要去意識到光與影的變化，並加上明暗表現，而在這裡則要請各位進一步去意識到色調的差異，並試著將建築物的顏色大致區分為 3 階段的綠色（明亮、中間、灰暗）。

下面的照片是將描繪主題照片的色調調整過後，以便更容易分辨出建築物的各部分的明度、彩度變化。可以看出左棟建築是灰暗的綠色，中央的部分是最為明亮的綠色，右棟建築則是居於兩者中間的稍微明亮的綠色。

左棟建築的陰影部分與正面相較下雖然比較灰暗，但在觀察整體畫面時，各棟建築之間的色調差異會更加顯著。在這裡就讓我們依照色調的差異來為壁面分別上色吧！

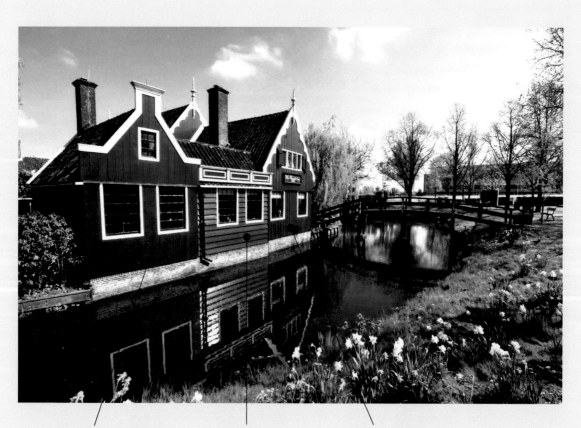

形成陰影的左側壁面與正面之間的差異，不如中央與右棟建築壁面之間的差異來得明顯。

比起右棟建築稍微突出前面，是最為明亮的部分。

如果區分為中央明亮、左側灰暗的話，那麼右棟建築就是居於兩者的中間。

使用略粗（寬幅 5mm 左右）的畫筆來為深綠色的部分上色。

因為這裡是顏色特別深的部分，請注意不要添加過多的畫用油讓顏色被稀釋了。

一邊保留底色的黃色，一邊塗滿整個面積。

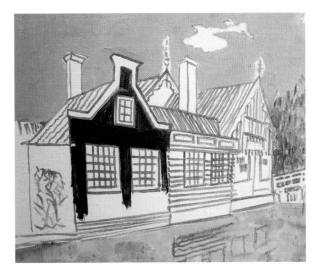

塗色時請小心不要超出窗框的部分。

有用的
小知識

呈現出明暗的訣竅

描繪時經常要去意識到光線來自哪個方向，是一件很重要的事情。如果全部都以相同的方式上色，最後呈現出來的就會像是著色畫那樣沒有立體感的作品。請仔細觀察照片以掌握明暗變化，然後將明亮部分的顏色呈現得比照片更明亮；陰暗部分的顏色呈現得更灰暗，以稍微強調的方式上色吧！

塗完左棟建築後，接著上色中央的明亮綠色。請小心不要破壞牆板橫檔上的細小黃色部分。

使用腕鎮可以避免手和畫布不被弄髒。

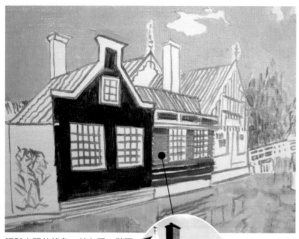

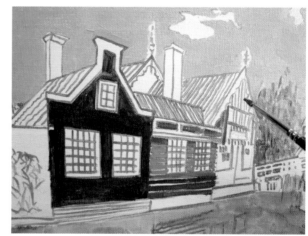

調製中間的綠色，並在同一壁面稍微陰暗的部分上色。

右棟建築的壁面要以中間的綠色上色。

整體看起來似乎一樣明亮，但是如果仔細觀察，就會發現有明暗的差異。

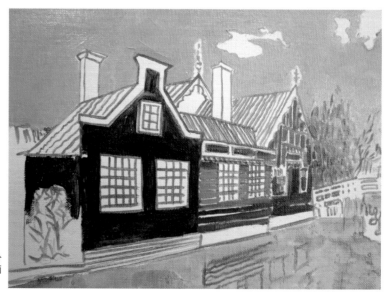

在剩下的左棟建築的陰影部分以灰暗的綠色上色，完成牆面的上色作業後的狀態。

【屋頂顏色的調製方法】

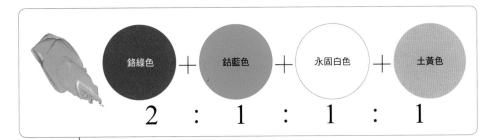

鉻綠色 ＋ 鈷藍色 ＋ 永固白色 ＋ 土黃色

2 ： 1 ： 1 ： 1

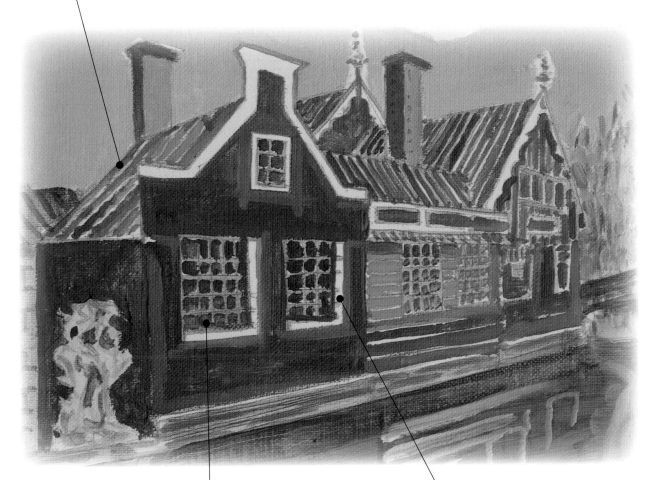

白色部分是直接保留畫布原來的顏色。

【窗戶顏色的調製方法】

先調製比壁面顏色深 1 階段的顏色，再添加少量白色來呈現明亮度。

鈷藍色 ＋ 鉻綠色 ＋ 永固白色

2 ： 1 ： 極微量

由於屋頂相當陰暗的關係，很難掌握實際的顏色，因此我們是參考牆壁顏色的應用設計來上色。

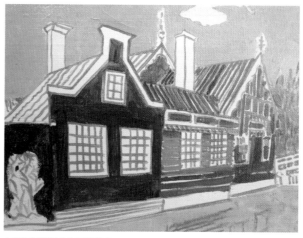

在整個屋頂塗上相同的顏色。

窗戶上色時要留下精細的黃色格子，以及框架的白色部分。

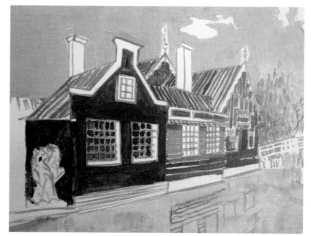

左棟建築的窗戶上色完成後的狀態。

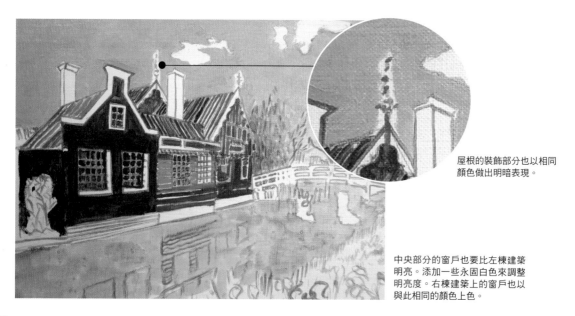

屋根的裝飾部分也以相同顏色做出明暗表現。

中央部分的窗戶也要比左棟建築明亮。添加一些永固白色來調整明亮度。右棟建築上的窗戶也以與此相同的顏色上色。

【煙囪顏色的調製方法】

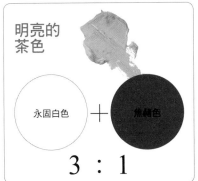

明亮的茶色

永固白色 ＋ 焦赭色

3 ： 1

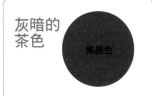

灰暗的茶色

焦赭色

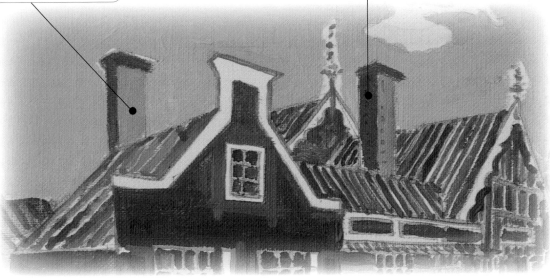

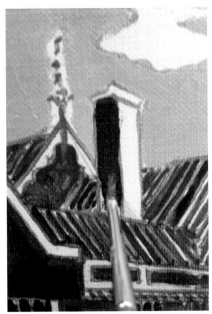

為煙囪的陰暗部分上色。

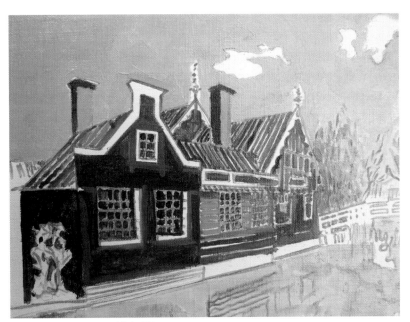

上色明亮的部分，屋頂區域就完成了。

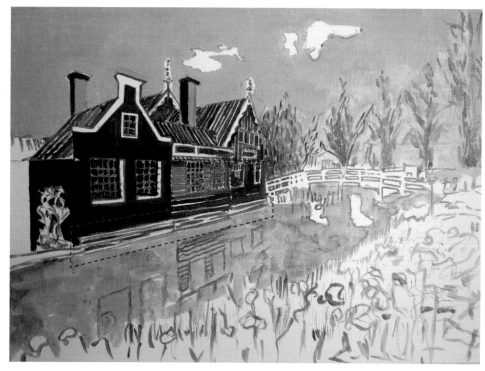

地基的部分要以焦赭色上色，這麼一來建築物的上色整個完成了。在這裡先告一段落，讓油畫顏料乾燥。

小知識

遠近法❶

在風景畫中特別要注意的是遠近感。有幾種可以呈現出遠近感的技法。其中之一就是「透視圖法」，只需要將畫面前方的物件描繪得大一些，而距離較遠的物件描繪得小一些，就能夠呈現出遠近感（一點透視法）。

【一點透視法】

只需要將畫面前方的物件描繪得大一些，而距離較遠的物件描繪得小一些，就能夠呈現出遠近感。

90

6 為河川、橋梁、草叢上色

描繪作業進行到這裡，距離完成只差一小步了。接下來要將保留下來的黃色部分都塗上顏色。河川的上色方法稍微需要一點描繪技巧，在此將分別介紹初學者和中級者等 2 種不同的技法。

詳細畫出距離較近的物件

剩下來的部分是河川、橋梁和草叢。首先要為橋梁上色，然後依照河川、草叢和橋梁倒影的順序接著上色。這麼一來，就可以將透過草叢可以看到的河面以及照映在河面上的橋梁倒影等部分更自然地呈現出來。

畫面上距離較遠的橋梁只需要大略地呈現出明暗表現即可。另一方面，畫面前方的花、草就需要仔細地將細部細節描繪出來。

特別需要注意的是反射在河面上的雲朵和陰影的表現。請仔細觀察照片，描繪出一個平靜的水邊風景吧！

【加上明暗使其看起來更像一座橋梁】

照片上的橋梁側面幾乎都被陰影覆蓋，但是如果全部塗成相同的顏色，看起來就不像橋梁，因此要使用 2 階段的茶色來加上明暗表現。

先以明亮的茶色來為橋梁側面上色後，這裡就可以先告一段落。等顏料乾燥後，最後修飾階段再加上灰暗的茶色。

【橋梁顏色的調製方法】

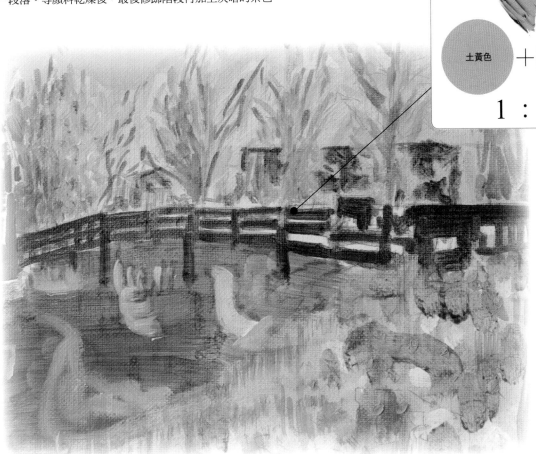

土黃色 ＋ 永固深黃色

1 ： 1

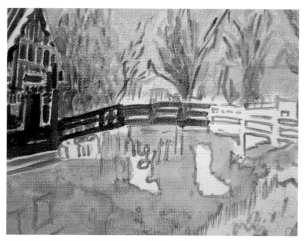

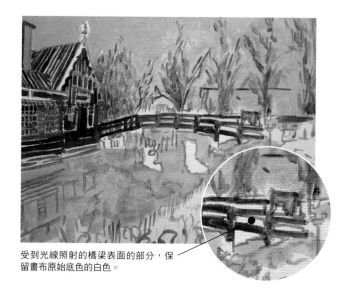

用明亮的茶色在橋梁的側面上色。河川上的橋墩可以保留黃色的底色（後續先為河川上色後再為橋墩上色）。

受到光線照射的橋梁表面的部分，保留畫布原始底色的白色。

有用的
小知識

遠近法❷

為各位簡單介紹除了一點透視法以外的其他遠近法。

【二點透視法】

從斜側面角度觀看建築物時使用的遠近法。還可以呈現出建築物的立體感。

【線遠近法】

讓道路和電線等物件匯集在地平線上的某一點的描繪技法。

【空氣遠近法】

畫面前方的物件以深色上色，較遠的物件則以較淺、較模糊的方式上色的技法。比方說可以將看起來白霧朦朧的遠山用近似天空的顏色來上色，就能夠呈現出空間的立體深度。

【色彩遠近法】

紅色或黃色這類的暖色會讓人有逼近畫面前方的感覺；藍色等寒色則會看起來有被遠方吸收的印象。利用此現象，將距離較近的山以黃綠色上色，較遠的山則以帶點藍色的綠色上色。

【河川顏色的調製方法】

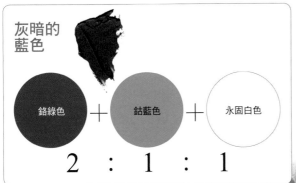

灰暗的
藍色

鉻綠色 ＋ 鈷藍色 ＋ 永固白色

2 ： 1 ： 1

【河川要以 2 階段的綠色來分別上色】

　　首先要調製灰暗的綠色，再以畫用油稀釋，然後在除了雲朵及建築物倒映的部分以外全部上色，再將剩下來的部分以明亮的綠色上色。用畫筆將 2 種綠色之間的邊界模糊處理，使其看起來更自然一些。

　　另外還有一種中級以上的上色技法。先將整個河川全部塗上灰暗的藍色，趁著顏料還沒有乾燥前，塗上白色，在畫布上一邊與周圍顏色融合，一邊描繪的方法。

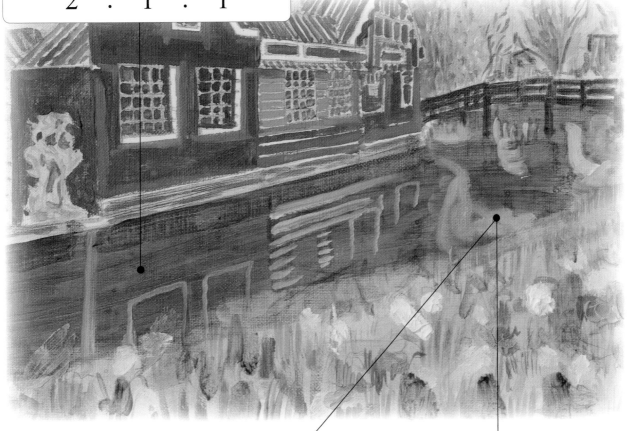

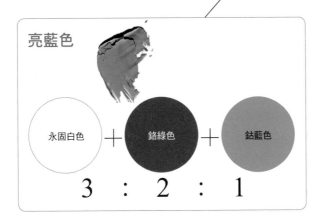

亮藍色

永固白色 ＋ 鉻綠色 ＋ 鈷藍色

3 ： 2 ： 1

在畫布上一邊混色，一邊
上色的場合（中級）。

永固白色

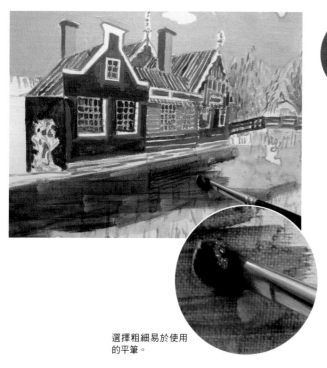

選擇粗細易於使用
的平筆。

不用的小碟子

　　如同本書所介紹的內容，在大面
積上色時，可使用以畫用油稀釋過後
的油畫顏料。因為平坦的調色盤沒辦
法一次調製足夠的稀釋油畫顏料，若
能準備幾個水墨畫使用的小碟子，作
業起來會更方便。除此之外，也可拿
家中不使用的醬油碟等
家用小碟子來代用。

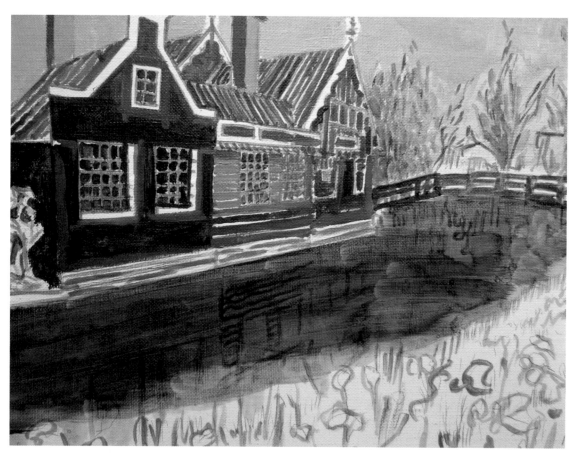

也有先將整個河川塗上灰暗的綠色，趁著顏料還沒有乾燥前，在雲朵等倒映的部分加上白色的上色
方法。在尚未熟練之前，倒映部分先不要塗上藍色，而是以在調色盤上調製的明亮的綠色上色，

在畫布上將顏色混色融合。

　　如果想要讓河面上倒映的雲朵和建築物看起來更加自然的話,可以先塗上藍色,然後趁著顏料未乾之前加上白色,一邊在畫布上將顏色混色,一邊描繪。如果這樣的嘗試描繪結果不理想,請用乾布將其擦拭乾淨,並在調色盤上調製明亮的綠色再重新上色即可。

倒映出建築物的地方,請沿著底色的線條描繪。

如果在藍色變乾之前加上白色,就可以更自然地表現在河面上的反射。

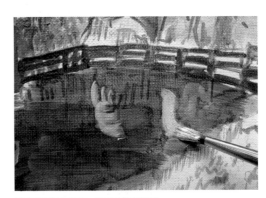

倒映出雲朵的地方,請直接塗開即可。

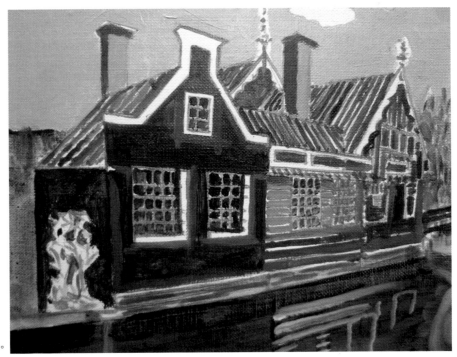

整個河川描繪完成後的狀態。

95

【草叢的部分要先整體薄塗後再加上顏色】

　　畫面最前方的草叢，需要仔細地將細節描繪出來。首先在整個草叢上塗抹稀釋過後的淺綠色，然後再將草和花朵一個個描繪上去。

　　此時，因為底下的綠色尚未乾燥，因此請注意顏色不要混合。在這裡先描繪白花，黃花等最後修飾階段再描繪即可。

【草叢顏色的調製方法】

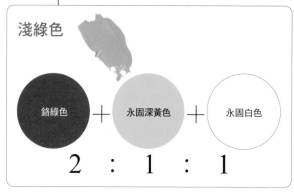

綠色

鉻綠色 ＋ 永固深黃色

2 ： 1

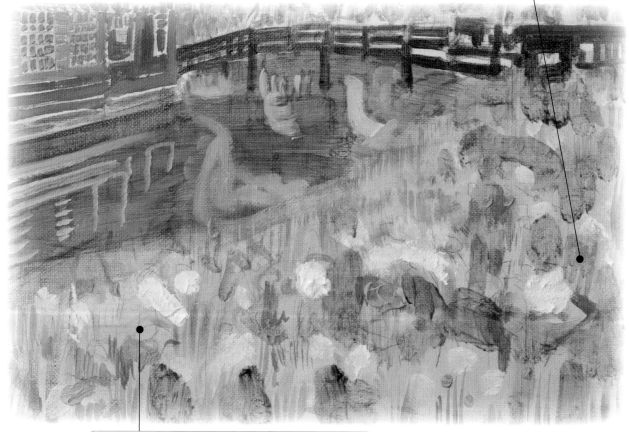

淺綠色

鉻綠色 ＋ 永固深黃色 ＋ 永固白色

2 ： 1 ： 1

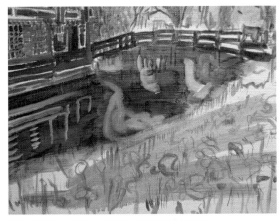

調製成淺綠色,添加大量的畫用油並塗抹整個草叢。

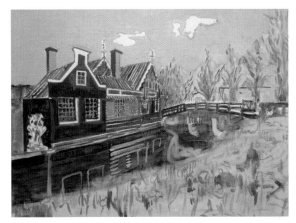

在水仙花生長的區域,用稍微稀釋過的綠色上色。

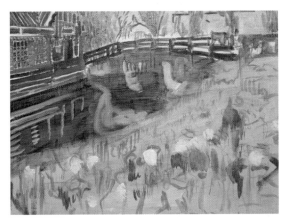

像蓋印章那樣將白花布置在畫面上。

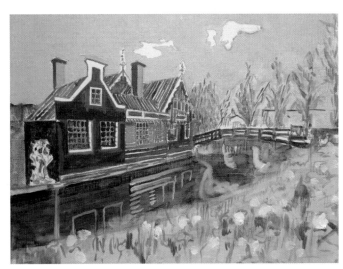

大致完成整個草叢的狀態。

請務必要熟練！

描繪花朵時,可以在畫筆或是油畫刀的前端沾上較多的顏料,用打上色點的方式將顏料塗在畫布上。

在畫筆的筆尖上沾附大量油畫顏料,然後像蓋印章一樣的方式上色,就不會與底下的綠色混合在一起,保持畫面的整潔乾淨。

最後修飾整體畫面

最後 1 天讓我們完成整件作品吧！為尚未上色的細節塗上顏色，並為雲朵和橋梁加上明暗表現。樹木後方可以隱約看見的部分等等也不要忘記了。

突顯明暗與遠近感

　　雲朵的部分雖然可以直接留白以畫布的白底來呈現，不過這裡讓我們加上陰影效果來呈現出立體感吧！

　　描繪時不需要拘泥於雲朵的實際外觀。只要在底部稍微上色就足夠了。

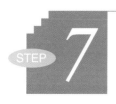

【雲朵陰影的調製方法】

永固白色 ＋ 群青色 ＋ 象牙黑色

1 ： 1 ： 極微量

以加入大量的畫用油稀釋過後的顏料上色。

【完成橋梁並描繪背景】

這裡要以灰暗的茶色（焦赭色）為橋梁的陰暗部分上色，並且加上明暗表現。佇立在河床上的橋墩部分也別忘記了。

可以看得出與加上明暗表現前的橋梁（第 92 頁）相較之下，更有橋梁的氛圍了。橋梁上色完成後，再以相同的顏色描繪樹木後方的建築物輪廓。

【橋梁陰影的顏色】

焦赭色

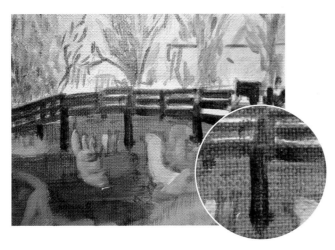

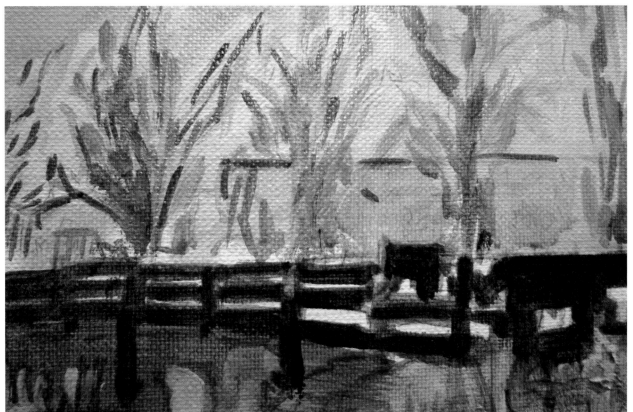

勾勒出樹木後方建築物的輪廓。

【完成草叢部分的描繪】

　　接下來要將水仙的葉子和黃色花朵細節描繪出來，完成草叢的部分。白花使用畫筆描繪，而黃色花朵則使用了油畫刀，讓畫面增加一些變化。

　　想要生動地描繪葉子，需要一些技巧。建議先在另一張畫布上練習，然後再開始實際繪畫。

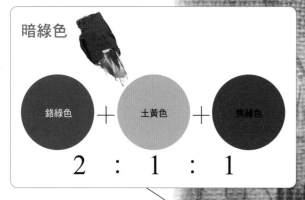

以深綠色描繪水仙花的葉子。讓畫筆沾附大量的顏料直到刷毛根部為止。

【草顏色的調製方法】

暗綠色

鉻綠色　＋　土黃色　＋　焦赭色

2　：　1　：　1

請務必要熟練！

要想生動地畫草，請將畫筆沾附大量的顏料，直到刷毛根部為止，然後以果斷且有節奏的方式運筆描繪。

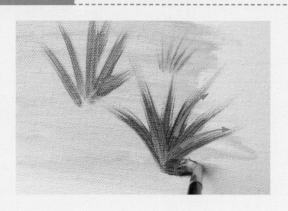

　　調製畫草用的顏料時，請加入較多的畫用油，並讓畫筆沾附大量的顏料，直到刷毛根部為止。先在草根的部位用力下筆，然後朝向草的前端一邊放鬆力氣，一邊果斷且有節奏地運筆描繪。以這樣的方式，可以讓畫面中的野草呈現出生命力。畫筆可以使用圓筆，但是如果有面相筆的話，會更理想。

【花顏色的調製方法】

永固深黃色　+　永固檸檬黃色

1 : 1

直接活用顏料的質感來呈現出立體感。

在油畫刀的前端上沾取較多的油畫顏料，然後抹在畫布上。

更上一層樓 ➔ 透過花朵可以看到另一側的河川部分，要使用油畫刀以刮擦畫布上的顏料的方式呈現。

觀察描繪主題照片，可以看到河川在畫面前方這一側的河岸生長著黃色花朵。

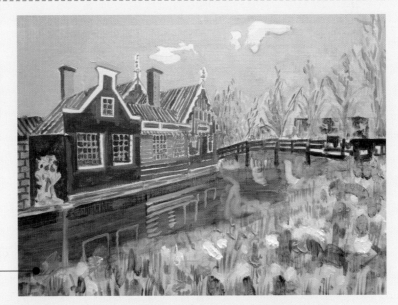

先以油畫刀的前端沾取黃色顏料塗抹在畫布上，然後再以油畫刀的前端將可以透過花朵看到的河川部分刮除，可以呈現出更加自然的印象。利用花朵，可以讓草叢（地面）與河川自然地銜接在一起。

【在剩下的部分加上顏色完成作品】

接下來為剩下的部分加上顏色後，作品就完成了。觀察照片，可以看見樹木的後方建築物整體呈現陰影的狀態，但如果直接塗成黑色的話，會成為一幅很不自然的畫作。

這裡要先調製出偏黑的藍色顏料，再以畫用油稀釋，為整個建築物上色，呈現出自然的存在感。其實不一定要是藍色，只要是較灰暗的深色皆可。

將偏黑的深藍色以畫用油稀釋後，為樹木後方的建築物上色。

與稀釋過後的黑色單色相比之下，這樣的處理會給人更自然的印象。

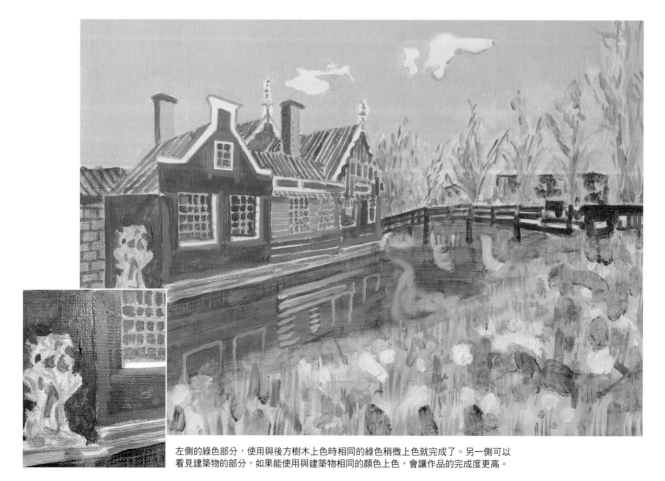

左側的綠色部分，使用與後方樹木上色時相同的綠色稍微上色就完成了。另一側可以看見建築物的部分，如果能使用與建築物相同的顏色上色，會讓作品的完成度更高。

這時候怎麼辦？

畫布的上下左右保留下來的餘白間距，也可以畫上自行創作的植物或建築物。

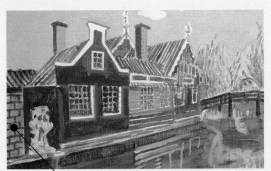

由於畫布的尺寸並非剛好是 A4 尺寸，因此描繪複製主題時，四周會出現空白的部分。

觀察照片，可以發現左後方有建築物，雖然也可以將這個建築物描繪出來填滿畫面，不過既然背景不需要過於細節的描繪，不如自由創作描繪也不錯。

比方說可以將建築物左側的樹木就這樣繼續排列下去。或者是可以試著在這裡布置其他不同氛圍的建築物也很好。

畫上自行創作的紅磚建築物，代替照片上實際的建築物。

有用的小知識

作品的保存方法

請將完成的作品存放在通風良好的地方，避免陽光直射，並使其完全乾燥（乾燥時間大約需要 6 個月，但可能會因為使用的畫用油類型不同而多少有所差異）。乾燥完成後，請塗上完成品用的凡尼斯，這麼一來即使沾上灰塵，也很容易修復。

如果要裝飾在房間的話，請將作品裝入畫框吧！畫框有各種不同的價格、顏色、材質和設計，因此建議與美術用品店等商家商量討論。

完成的作品可以裝入畫框展示，也可以隔一段時間後再進一步描繪細部細節。

作品完成
避免陽光直射，並在通風良好的地方乾燥至少 6 個月以上。
塗上完成品用的凡尼斯來保存作品。
可以直接存放保管，也可以裝入畫框裝飾起來展示。

請試著自由應用設計吧！

油畫顏料只要完全乾燥之後，不管重新上色幾次都沒有問題。在此將為各位介紹幾種將原本依照眼睛所見顏色完成的風景畫，自由地重新上色的範例。

將完成後的作品重新應用設計

在靜物畫的章節中，曾經為各位介紹過將相同的描繪主題加上完全不同的底色，進而衍生出完全不同風格作品的過程。這裡則要介紹如何將一度描繪完成的作品，待其完全乾燥後，重新改色成為不同作品的應用設計過程。這是油畫所獨有的特色之一，我們可以一再更改顏色，直到滿意為止。

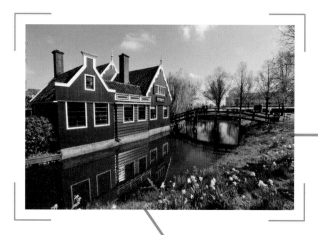

【以固有色完成的作品】

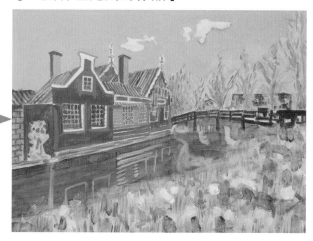

【以固有色完成後，再加上應用設計的作品】

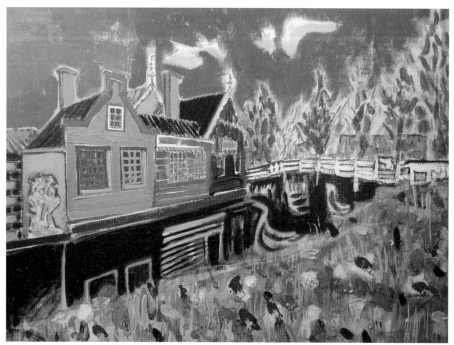

試著將天空更改為黃昏的印象。

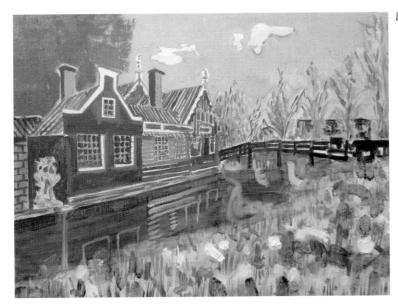

只是重畫天空的顏色，就能讓整幅畫作的印象產生很大變化。

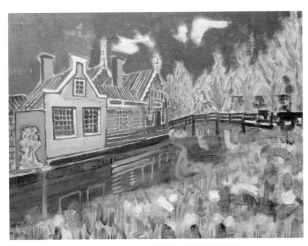

考慮到與天空的色彩之間的平衡，嘗試更改建築物的色彩。

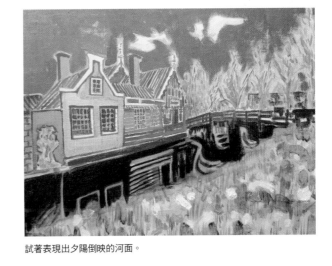

試著表現出夕陽倒映的河面。

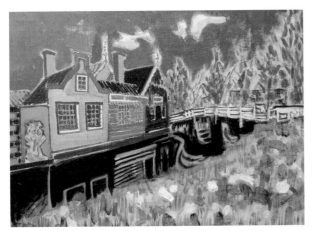

也可以自由使用任何顏色重新為建築物的壁面和樹木上色。

就像這樣，只要顏料完全乾燥後，我們就可以無限多次重塗上色。如果全面塗滿白色顏料，甚至可以從零開始重新描繪所有內容。即使在完成的階段覺得是失敗的作品，也請不要丟棄，保持原樣留存下來吧！

可以隨喜好自由應用設計，也正是油畫的樂趣之一。

用 12 色即可呈現材質質感

在此要介紹適合初級者運用的表面質感技法（運用油畫顏料的質感，直接呈現出描繪主題質感的技法）。每一個範例都可以快速地進展，1 天之內就能完成。

※註明使用油畫刀的部分需要添加媒介劑（請參照第 14 頁）（顏料 1：媒介劑 1）。

具有立體深度的雲朵

【使用的用具】

● 鉛筆、12 號圓筆、軟毛的榛型筆
● 油畫刀
● 油畫調合油、媒介劑

Point
描繪時不是將顏料平塗在整個畫面上，而是要以不斷放上更多更多顏料的要領來描繪，這樣就能呈現出雲朵朦朧的表情。

用鉛筆描繪雲朵的草圖。畫面上方的雲因為距離畫面前方較近，要描繪得較大，而下方的雲則要描繪得較小。

想要呈現出強烈白色的部分，可以使用油畫刀的前端沾附混合了媒介劑的顏料，以黏貼在畫布上的要領抹上顏料。

上色時要從畫面下方的天空明亮部分，逐漸朝向上方愈來愈暗，呈現出漸層效果。這麼一來可以適當的調整明亮程度，讓天空不會變得太暗。

白雲是保留了畫布本身的白色，底色是將顏料以油畫調和油稀釋到可以看見底下鉛筆線條的程度，再用大尺寸的榛型筆推展開來。

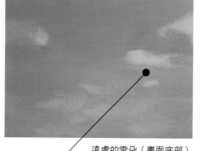

遠處的雲朵（畫面底部）以接近天空的顏色描繪，而附近的雲朵則以偏白色的顏色描繪。

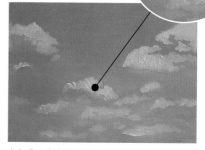

在每朵雲上畫出陰影。陰影的灰暗部分使用的是天空的灰暗色，而最明亮的部分則是直接使用永固白色顏料。

天空的明亮部分

○ 永固白色 ＋ ● 群青色 ＋ ● 鈷藍色

7 ： 3 ： 1

天空的灰暗部分、雲朵的灰暗部分

○ 永固白色 ＋ ● 群青色 ＋ ● 鈷藍色

5 ： 3 ： 1

雲朵最為明亮的部分

○ 永固白色

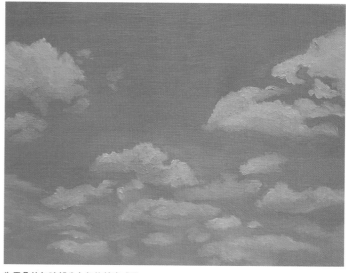

為雲朵的灰暗部分上色後就完成了。

捲積雲

【使用的用具】

- ●鉛筆、4 號、6 號圓筆、棒型筆 12 號
 （全都是軟毛的畫筆）
- ●油畫刀
- ●油畫調和油

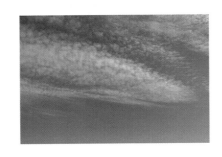

用鉛筆描繪雲朵大範圍的流向（不需要描繪細節）。

使用大量油畫顏料。

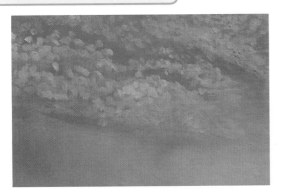

將天空的顏色上色成由上而下逐漸變得明亮的漸層效果。

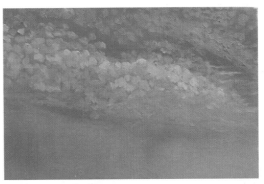

先在天空的顏色中添加一點白色，然後再描繪出灰暗部分的雲朵。一邊旋轉畫筆，一邊將捲積雲描繪出來。

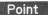
Point

先決定好灰暗的顏色，然後再加上越來越明亮的漸層效果。由於天空幾乎是單一顏色，因此灰暗的顏色就會決定了天空在整個畫面上的印象。

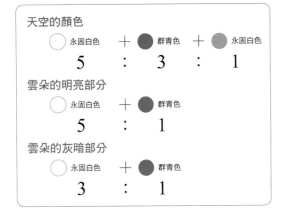

一點一點增加明亮的雲朵。

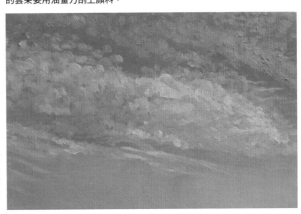

一邊意識到大範圍的立體感，一邊加上更為明亮的雲朵。最明亮的雲朵要用油畫刀刮上顏料。

追加描繪流動中的雲朵，呈現出畫面的變化，如此便完成了。

天空的顏色

○ 永固白色 ＋ ● 群青色 ＋ ● 永固白色

5 ： 3 ： 1

雲朵的明亮部分

○ 永固白色 ＋ ● 群青色

5 ： 1

雲朵的灰暗部分

○ 永固白色 ＋ ● 群青色

3 ： 1

積雨雲

【使用的用具】

● 鉛筆、4 號、6 號圓筆、榛型筆 14 號
 （全部都是軟毛的畫筆）
● 油畫刀
● 油畫調和油、媒介劑

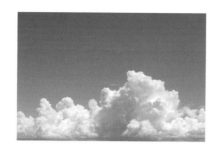

用鉛筆勾勒出雲朵的輪廓。

描繪天空的明亮部分。雲朵的部分將畫布的白色保留下來。

先在雲中灰暗的部分（雲的中央部分）上色，然後再加入微量的綠色，呈現出雲中的灰色部分。

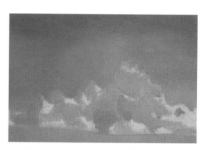

為了使雲朵具有立體深度和體積感，請添加更多的灰色來作為雲朵的底色。

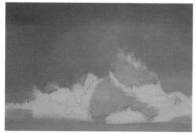

上色時要從灰暗的顏色開始呈現出漸層效果。

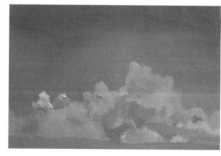

在雲朵提升 1 階段明亮的部分，以稍微明亮的顏色上色。

天空的顏色

⚪ 永固白色 ＋ ⚫ 群青色 ＋ ⚫ 鈷藍色 ＋ ⚫ 茜草玫瑰紅色

7 ： 3 ： 2 ： 1

雲的明亮部分

⚪ 永固白色

雲的灰暗部分

⚪ 永固白色 ＋ ⚫ 群青色 ＋ ⚫ 鈷藍色

5 ： 3 ： 1

雲的底色

⚪ 永固白色 ＋ ⚫ 群青色 ＋ ⚫ 永固綠色

3 ： 1 ： 少量

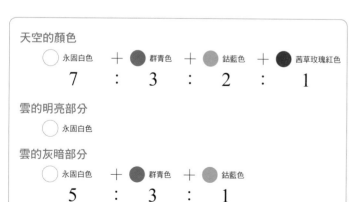

使用油畫刀的前端，將與媒介劑混合在一起的永固白色放置在雲朵最明亮的部分，如此便完成了。

黃昏的雲

【使用的用具】

● 鉛筆、4 號、6 號圓筆、榛型筆 14 號
　（全部都是軟毛的畫筆）
● 油畫調和油

用鉛筆勾勒出雲朵的輪廓。

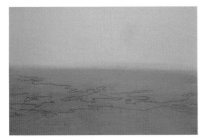

描繪天空的明亮部分。

調製紫色顏料，並描繪天空的灰暗部分。

將白色添加進紫色混合，調製成明亮的紫色，並上色成從上方到正中央為止的漸層效果。接著調製橙色顏料，上色在塗有黃色底色的下半部分。

調製明亮的雲朵顏色並上色。

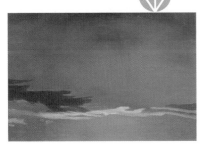

調製灰暗的雲朵顏色並上色。

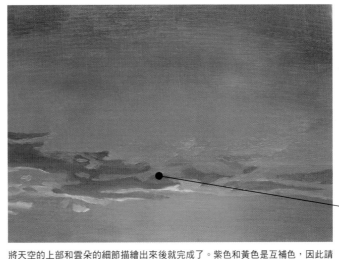

將天空的上部和雲朵的細節描繪出來後就完成了。紫色和黃色是互補色，因此請注意不要讓這兩種顏色在畫面上混雜在一起。

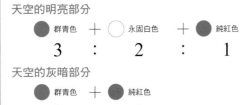
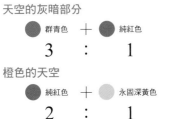
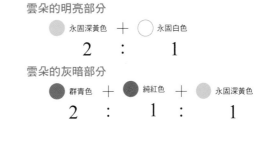

天空的明亮部分
● 群青色　＋　○ 永固白色　＋　● 純紅色
3　：　2　：　1

雲朵的明亮部分
● 永固深黃色　＋　○ 永固白色
2　：　1

天空的灰暗部分
● 群青色　＋　● 純紅色
3　：　1

雲朵的灰暗部分
● 群青色　＋　● 純紅色　＋　● 永固深黃色
2　：　1　：　1

橙色的天空
● 純紅色　＋　● 永固深黃色
2　：　1

發光的水面

【使用的用具】

● 鉛筆、4 號、6 號圓筆、14 號或者是 16 號榛型筆（全部都是軟毛畫筆）。

● 滴管

● 媒介劑、油畫調和油

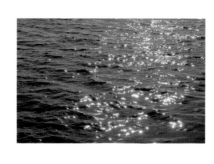

用鉛筆描繪草稿。要去意識到波浪呈現出傾斜的狀態。

調製底色，添加永固白色，並上色成漸層效果。畫面深處明亮，畫面前則稍微有點暗。

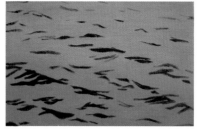

調製波浪的顏色，先將波浪中最為陰暗的部分描繪出來。仔細觀察波浪的形狀，並以陰影形狀描繪出來的感覺下筆。

接著為第 2 陰暗的部分上色。

在此看起來明亮的波浪顏色即是底色。

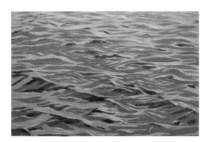

調製細微波的顏色（比底色更明亮的顏色）並上色。一邊觀察情況，一邊添加更多白色。

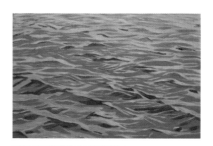

將鈷藍色溶解在油畫調和油中，並在整個畫面薄薄上色，使畫面呈現出一致感。

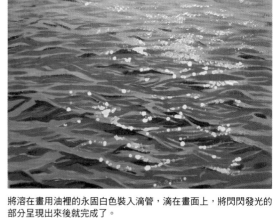

將溶在畫用油裡的永固白色裝入滴管，滴在畫面上，將閃閃發光的部分呈現出來後就完成了。

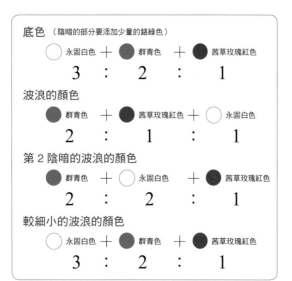

底色 （陰暗的部分要添加少量的鉻綠色）

○ 永固白色 ＋ ● 群青色 ＋ ● 茜草玫瑰紅色

3 ： 2 ： 1

波浪的顏色

● 群青色 ＋ ● 茜草玫瑰紅色 ＋ ○ 永固白色

2 ： 1 ： 1

第 2 陰暗的波浪的顏色

● 群青色 ＋ ○ 永固白色 ＋ ● 茜草玫瑰紅色

2 ： 2 ： 1

較細小的波浪的顏色

○ 永固白色 ＋ ● 群青色 ＋ ● 茜草玫瑰紅色

3 ： 2 ： 1

Point

看起來閃閃發光的地方，其實是用滴管滴上顏料來表現。較小的部分是以將滴管的前端稍微接觸畫布的方式進行描繪，較大的部分則是要以稍微擠壓滴管的方式描繪。在實際的畫面上滴上顏料之前，建議先在另一塊畫布上練習會更好。

瀑布

【使用的用具】

● 鉛筆、4 號圓筆、14 號榛型筆
　（較柔軟的筆）
● 油畫刀
● 油畫調和油、媒介劑

用鉛筆描繪草稿。要想像著水面下也有岩石的意象。

調製接近固有色的顏色（岩石的底色），並進行底塗。將水的顏色調製得稍微較暗一些，並進行底塗。明亮部分是將永固白色加入水的顏色後再用來上色（濺起四散的水花稍後再描繪）。

分別調製岩石最陰暗部分的顏色，以及最明亮部分的顏色，然後用油畫刀將其上色。

使用油畫刀（上）和畫筆（下）來完成描繪。

在水的輪廓上也要描繪得有些重疊。並將岩石的顏色部分地添加到水中。

Point

每一塊岩石所使用的每種顏色，都要與媒介劑混合後，再使用油畫刀描繪完成。

Point

用力按壓畫筆的底部，可以讓筆尖的刷毛散開，這樣可以用來呈現出水流的條狀花紋。
（＊在此為了方便各位容易觀察，在畫筆上沾附了了永固白色）

灰暗岩石的顏色

● 焦赭色　＋　● 茜草玫瑰紅色　＋　● 群青色

1　：　1　：　1

岩石的底色

● 茜草玫瑰紅色　＋　● 群青色　＋　● 焦赭色　＋　○ 永固白色

2　：　2　：　1　：　1

明亮岩石的顏色

岩石的底色　＋　○ 永固白色

1

水的顏色

○ 永固白色　＋　● 群青色　＋　● 茜草玫瑰紅色　＋　● 鉻綠色

3　：　2　：　1　：　少量

明亮水的顏色

○ 永固白色　＋　● 群青色　＋　● 茜草玫瑰紅色　＋　● 鉻綠色

4　：　2　：　1　：　少量

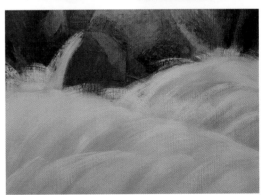

調製水的顏色、明亮的水色，並使用 14 號榛型筆（軟毛）將水流的細節描繪出來後就完成了。

懸鈴木

【使用的用具】

● 鉛筆、12 號圓筆、軟毛的榛型筆
● 油畫刀
● 松節油
● 油畫調和油、媒介劑

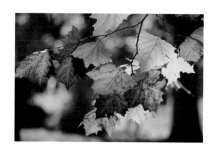

用鉛筆大致勾勒出樹枝、葉子輪廓和葉脈。

用以松節油溶化的土黃色上色,加上陰影。

塗上背景色。

塗上葉子的底色。

> **Point**
> 在葉子後方受光照亮的部分,塗上以松節油稀釋過的灰色。

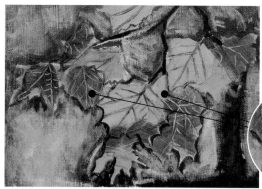

將以媒介劑混合過的油畫顏料塗成茶色的區域,用油畫刀的前端刮擦,露出底色。背景使用添加較多象牙白色的灰色描繪,並且在受光照亮的部分再追加了象牙白色和永固黃色。

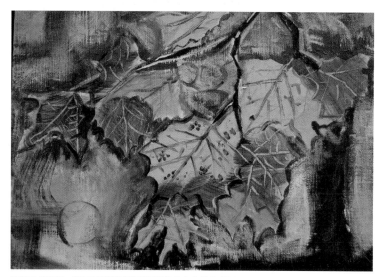

將綠色的葉脈、葉子的斑點等等細節描繪上去後就完成了。

背景灰暗的部分

● 象牙黑色 ＋ ○ 學生級永固白色

4 : **1**

背景偏白明亮的部分

○ 學生級永固白色 ＋ ● 象牙黑色

3 : **2**

背景偏黃明亮的部分

● 土黃色 ＋ ● 永固深黃色

1 : **1**

葉子的底色

● 永固檸檬黃色

樹枝、葉脈、葉子的茶色部分

● 焦赭色 ＋ ● 土黃色

3 : **1**

綠色的葉脈

● 永固淺綠色

葉子的斑點

● 焦赭色 ＋ ● 茜草玫瑰紅色

1 : **少量**

針葉樹

【使用的用具】

● 鉛筆、4 號、6 號圓筆、面相筆
● 油畫刀
● 油畫調合油、松節油、媒介劑

樹枝

● 焦赭色 ＋ ● 茜草玫瑰紅色

3 ： 1

樹葉

● 永固淺綠色 ＋ ● 鉻綠色

3 ： 1

天空

● 鈷藍色 ＋ ○ 學生級永固白色

1 ： 少量

用鉛筆勾勒出大致形狀。

用以松節油溶化的土黃色描線，加上陰影。

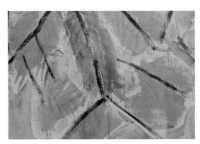

為樹枝、樹葉與天空上色。

當綠色乾燥後，將媒介劑加入永固白色攪拌至黏稠，然後用油畫刀將其大量塗上畫布。同時保留一些底色。

用畫筆的筆桿在白色上面刮擦，露出底下的綠色。

Point
上色時要有節奏感。

調整樹枝上的油畫顏料分量，並用畫筆以乾擦的方式描繪。

用面相筆追加描繪樹葉後就完成。

樹椿

【使用的用具】

● 鉛筆、4 號、6 號圓筆、平筆
● 油畫調和油、媒介劑

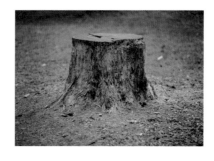

用鉛筆勾勒大致形狀。

用土黃色描繪樹椿與土壤部分的陰影。

為樹椿、土壤部分、背景加上底色。

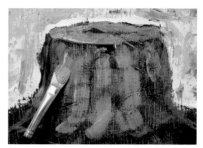

為樹椿、土壤的明亮的部分上色。省略細節，先將樹椿的存在感呈現出來。

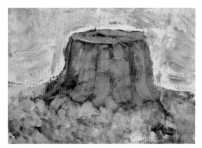

上色完成的階段。

接著要為背景加上陰影。

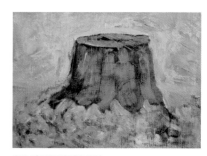

存在感已經呈現出來了。

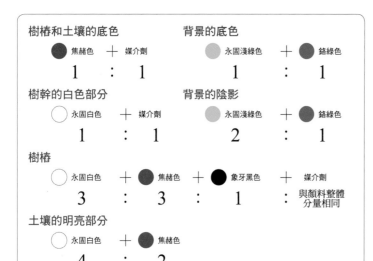

樹椿和土壤的底色		背景的底色	
● 焦赭色 ＋ 媒介劑		● 永固淺綠色 ＋ ● 鉻綠色	
1 ： 1		1 ： 1	
樹幹的白色部分		背景的陰影	
○ 永固白色 ＋ 媒介劑		● 永固淺綠色 ＋ ● 鉻綠色	
1 ： 1		2 ： 1	
樹椿			
○ 永固白色 ＋ ● 焦赭色 ＋ ● 象牙黑色 ＋ 媒介劑			
3 ： 3 ： 1 ： 與顏料整體分量相同			
土壤的明亮部分			
○ 永固白色 ＋ ● 焦赭色			
4 ： 2			

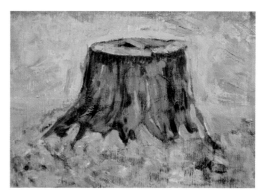

以象牙黑色強調立體感後就完成了。

白樺

【使用的用具】

●鉛筆、4 號、6 號圓筆、平筆、扇筆

●油畫調和油、媒介劑

●色砂

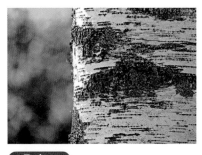

Point
色砂是一種將天然砂子粉碎加工後的畫材。
與顏料或媒介劑混合後,可以表現出粗糙的
質感。

用鉛筆粗略地描繪樹木表皮的紋路。

用土黃色上色加上陰影。

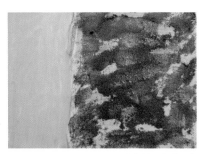

在背景塗上底色。樹幹要以媒介劑加上砂子來
呈現出表面質感。

砂子乾燥後,將永固白色以媒介劑充分混合,
使用平筆上色。描繪時要意識到樹幹的立體
感。

為背景上色,呈
現出立體深度。
樹幹的節疤部分
要以象牙黑色加
上陰影。

Point
罩染法是一種將油畫顏料以
畫用油稀釋溶化後重塗上色
的技法。

當白色乾燥後,使用扇筆將以油
畫調和油溶化的焦赭色+土黃色
罩染法上色。

背景的底色

●永固淺綠色

背景

●永固淺綠色 + ●鉻綠色 + ●象牙黑色

4 : 2 : 1

樹幹的白色部分

○永固白色

樹幹的罩染用顏料

●焦赭色 + ●土黃色

2 : 1

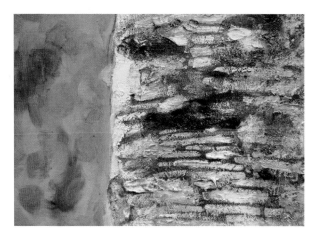

將樹幹的立體感呈現出來後就完成了。

石頭階梯

【使用的用具】

● 描繪主題照片
● 原子筆（紅色）、描圖紙、複寫紙
● 油畫刀
● 油畫調和油、媒介劑、松節油

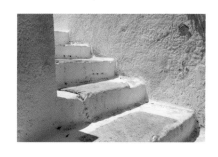

將構圖從描繪主題的照片描繪到描圖紙上。

將複寫紙墊在下方，放在畫布上，並以紅色原子筆將構圖透寫至畫布。

用松節油溶化後的象牙黑色，將大致的陰影描繪出來。

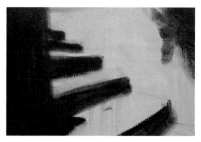

調製牆壁上的深色陰影顏色，以油畫調和油溶化後上色。

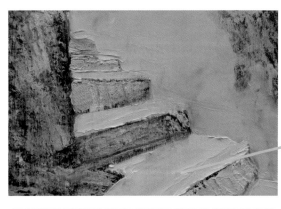

將永固白色 1：媒介劑 1 的比例充分混合，然後用油畫刀大量塗抹在牆壁與階梯的部分。乾燥後，用油畫刀刮擦，讓底下的黑灰色顯露出來。再將相同的顏色添加少量的土黃色混合，然後為牆壁上色。

調製階梯上面（踏面）的顏色，然後大量塗抹在上面，藉此呈現出石材的質感。

牆壁深色陰影的顏色

● 象牙黑色 ＋ ○ 永固白色

5 ： 1

階梯陰影的顏色

● 象牙黑色 ＋ ● 群青色

1 ： 少量

牆壁明亮的顏色

○ 永固白色 ＋ 媒介劑 ＋ ● 土黃色

1 ： 1 ： 少量

階梯上面（踏面）的顏色

○ 永固白色 ＋ 媒介劑

1 ： 1

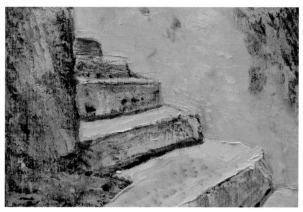

調製階梯陰影的顏色，然後以松節油 2：油畫調和油 1 的比例溶化後上色描繪。接著再用細筆以象牙黑色描繪階梯的孔洞後就完成了。

混凝土壁

Point
這裡主要使用永固白色和象牙黑色這 2 色來進行描繪。這是在描繪混凝土和石材這類堅硬而平坦的物體時可以使用的技法。也很適合用作為背景的表現。

【使用的用具】

● 描繪主題照片
● 原子筆（紅色）、描圖紙、複寫紙
● 金屬螺絲
● 廚房海綿
● 油畫刀
● 油畫調和油、媒介劑

將構圖透寫（參照第 116 頁）在畫布上，以永固白色 3：象牙黑色 2 的比例，添加松節油稀釋溶化後，塗抹在整張畫布。

將廚房海綿切成兩半。將永固白色 1：媒介劑 1 的比例以油畫刀充分混合，再用海綿的黃色面以按壓的方式沾附調色盤上的顏料。然後有節奏地將顏料拍打在畫布上。

將海綿直接放在油畫顏料上，然後將顏色塗抹在整張畫布。

以永固白色 3：象牙黑色 1 的比例調製成灰色，再加入相同分量的媒介劑混合均勻。使用海綿的綠色面（較粗糙的那一面）將海綿的邊緣與草圖的格子線條對齊，然後拍打在整個表面，塗上深灰色。

以象牙黑色 3：永固白色 1 的比例調製成灰色，然後以螺絲頭將顏料沾附上去。

Point
以草稿中的圓圈記號為標示，像蓋印章一樣仔細小心地上色。

使用海綿的綠色面，塗上更深的灰色（象牙黑 4：永固白色 1）。

待顏料乾燥後，將群青色 1：茜草玫瑰紅色 1 以油畫調和油溶化，並在整個畫面以薄塗法（罩染法）上色，如此便完成了。

木板牆

Point
僅使用永固白色、土黃色、焦赭色這 3 種顏色來描繪。

【使用的用具】

● 描繪主題照片
● 原子筆（紅色）、描圖紙、複寫紙、直尺
● 遮蓋膠帶
● 10 號圓筆（軟毛的畫筆）
● 油畫刀、扇筆
● 油畫調和油、松節油、媒介劑

使用直尺將構圖透寫在畫布上（請參照第 116 頁）。

Point
遮蓋膠帶是用來在壁面等處上色時，黏貼在塗裝位置周圍，防止顏料超出範圍的工具。特徵是既可以黏貼得很牢固，也可以很容易剝離，而且背膠不易殘留。在抽象畫的領域中，這是由藝術家皮特·蒙德里安開始使用，巴尼特·紐曼將其積極發揚光大的技法。

將焦赭色溶於松節油中，並用畫筆上色。

乾燥後，在木板之間的間隙貼上遮蓋膠帶。

將永固白色 1：媒介劑 1 混合均勻，並用油畫刀盡可能平整地鋪開。膠帶上方也果斷地塗滿顏料。

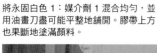

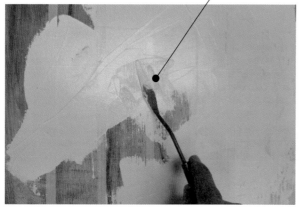

在油畫顏料變乾之前，請小心慢慢地取下膠帶。於是出現了一條銳利的粗線。

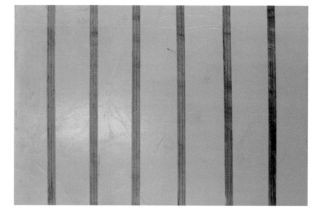

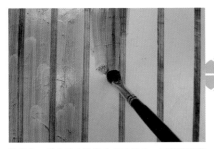

乾燥後,將焦赭色溶化在松節油中,並薄薄地塗在整個表面(以下稱為罩染)。

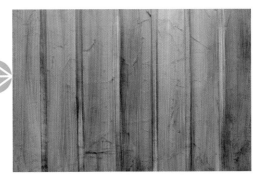

待顏料半乾,調製木板牆的顏色,以油畫調和油溶化後,進行罩染處理。

乾燥後,這次要貼上膠帶,並使兩塊木板之間留有空隙。

用較小的油畫刀,將油畫顏料塗抹在膠帶之間的間隙中。左邊的 4 道縫隙是永固白 1:媒介劑 1;右邊的 2 道縫隙則是焦赭色 1:媒介劑 1。

在乾燥之前將膠帶剝離。

將焦赭色溶於油畫調合油,並以扇筆進行罩染處理。此時間隙的部分請勿塗上顏料。

Point
運筆時留下擦抹的筆觸,看起來會更有木紋的質感。

Point
根據光的方向,同一道間隙的明暗有可能在上半部顯得明亮、在下半部變得灰暗。又或者是呈現相反的狀態。

木板牆
● 焦赭色 ＋ ● 土黃色
3 : 1
木板間隙的顏色(左邊 4 道)
○ 永固白色 ＋ 媒介劑
1 : 1
木板間隙的顏色(右邊 2 道)
● 焦赭色 ＋ 媒介劑
1 : 1

完成畫作前,將焦赭色溶化在少量的油畫調和油中,為畫面進行罩染處理。
最後要將焦赭色溶化在油畫調和油中,描繪出間隙的明暗之後就完成了。

磚牆

Point

這項技法可用於描繪馬賽克牆、室內裝飾磚牆、或是國外的古老教堂風景畫。

【使用的用具】

- ●描繪主題照片
- ●原子筆（紅色）、描圖紙、複寫紙、直尺
- ●4 號、10 號圓筆
- ●油畫調和油、松節油、媒介劑

將構圖透寫在畫布上（請參照第 116 頁）。

將土黃色溶化在松節油中，薄薄地塗在整個畫面上。

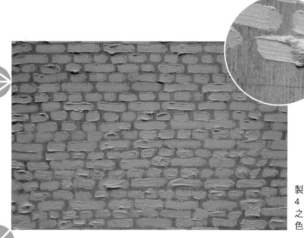

製作磚牆的顏色 1，然後使用 4 號畫筆描繪。請注意，磚塊之間的縫隙中要保留底色的黃色。

乾燥後，將群青色溶化在松節油中，薄薄地塗在整個畫面上。帶藍色調的磚牆部分要塗上較多的顏料。

將土黃色溶化在松節油 2：油畫調和油 1，然後將其稀薄地塗在整體畫面上。

將永固深黃色溶化在少量的油畫調和油中，並以擦抹的方式為黃色磚牆部分上色。

如果顏料過多的話，以海綿吸入後除去。

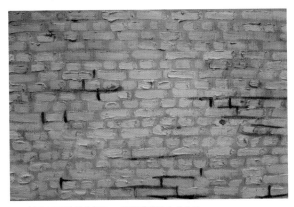

調製磚牆間隙陰影的顏色，並以劃線的方式上色。

將相同的顏色沾附在海綿的邊角上，然後運用邊緣的部位上色。

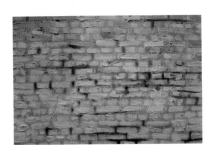

將磚牆顏色 2 溶入少量的油畫調和油，並描繪黃色的磚牆。

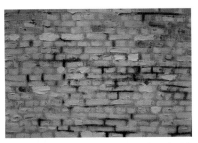

調整磚牆間隙的顏色，並將間隙描繪出來。藍色的磚牆要使用添加與磚牆的顏色 3 同量的媒介劑混合後描繪。

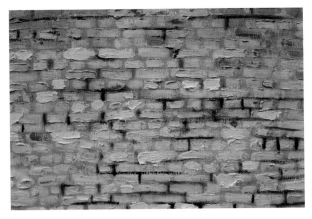

Point

如果在乾燥過程中多次重複上色磚牆部分，則看起來會更有磚牆的感覺（即使顏料溢出間隙的部分，如果只是一點點的話，不需要特別在意）。將磚牆的存在感呈現出來後，線條的部分看起來就會像是間隙一樣。如果將白樺的範例中介紹過的色砂混入顏料上色，畫面也會產生饒富趣味的表情。

最後將磚牆的顏色 4 塗在白色磚牆上就完成了。

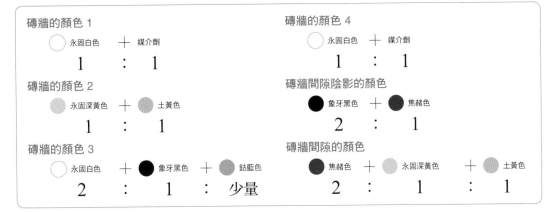

磚牆的顏色 1

⚪ 永固白色 ＋ 媒介劑

1 ： 1

磚牆的顏色 2

🟡 永固深黃色 ＋ 🟡 土黃色

1 ： 1

磚牆的顏色 3

⚪ 永固白色 ＋ ⚫ 象牙黑色 ＋ 🔵 鈷藍色

2 ： 1 ： 少量

磚牆的顏色 4

⚪ 永固白色 ＋ 媒介劑

1 ： 1

磚牆間隙陰影的顏色

⚫ 象牙黑色 ＋ 🔴 焦赭色

2 ： 1

磚牆間隙的顏色

🔴 焦赭色 ＋ 🟡 永固深黃色 ＋ 🟡 土黃色

2 ： 1 ： 1

技法
Q&A

Q 不知道該如何規劃讓作品充滿魅力的構圖。請問有沒有什麼要點呢？

A 葛飾北齋的「富獄二十六景」中，既有向富士山借景的描寫，也有在正中央大面積描繪富士山的作品，每一幅畫看起來都非常吸引人。如果感到迷惘不確定的時候，建議可以將想要描繪的山脈或是大海拍成照片來比較看看。不光是橫拍或直拍的比較，還要改變高度、角度、焦距遠近等不同條件，直到選出自己想要描繪的構圖為止。

Q 市面上販售各種各樣的名畫著色畫，可以用這些產品練習作畫嗎？

A 可以讓我們藉由著色畫的方式欣賞各種名畫的產品非常受到歡迎。甚至還有"畫布著色畫"這種將名畫印刷成底圖的油畫專用著色畫產品。我認為對於初學者來說，很難像大師一樣完成相同的畫作。但我也認為，對於第一次接觸油畫顏料的人來說，著色畫可以讓我們在熟悉畫材的同時，也能享受樂趣。

Q 我很喜歡印象派畫家的作品，請問有什麼鑑賞畫作的方法，可以幫助我加強繪畫的技巧呢？

A 除了可以參考附帶詳細解說的畫集之外，也推薦親身前往美術展覽，光是近距離觀賞實品畫作本身，就能夠受用無窮了。如果您想了解更多詳細訊息，建議先閱讀專業書籍進行初步調查，然後再去現場觀察畫作真跡。另外，有很多以「抽象主義」或是「印象主義」等技法為主題的美術展覽。我認為參觀這類藝術展覽也是一個很好的主意。

Q 如果要將人物放在風景畫中，應該如何描繪人物？是否需要將細節描繪出來？

A 風景畫的目的在於風景的描繪，因此如果將人物細節都仔細描繪出來的話，整個畫面將會失去平衡。諸如臉部的五官、肌肉、衣服的皺褶等細節部分，都請將其無視，描繪個大概即可。即便如此，頭部與身體、四肢的比例等等，還是需要符合基本的比例較好。另外，請確認人物的大小尺寸不會與周圍的風景相較之下顯得不自然。

GALLERY

色彩與技法的畫廊

小屋哲雄作品集

1 格子狀的機制

120F　畫布以油畫顏料、壓克力顏料描繪　2013

2 胭脂紅的錯誤

120F　畫布以油畫顏料、壓克力顏料、鉛筆描繪　2013

3 三美神

120F　畫布以油畫顏料描繪　2013-14

4 格子狀的圓舞曲

100F　畫布以複合媒材描繪　2015

5 中心的復活 2016

100P　畫布以複合媒材描繪　2016

6 Black-Composition 2016-4

60×20cm　畫布以油畫顏料、壓克力顏料、鉛筆描繪　2016

7

Black-Composition
2016-1

90×30cm
畫布以油畫顏料、
壓克力顏料描繪
2016

8

Black-Composition
2016-2

90×30cm
畫布以油畫顏料、
壓克力顏料描繪
2016

9

Black-Composition
2016-10

0F
畫布以壓克力顏料、鉛筆描繪
2016

10

霍納庫爾的探索

25M
畫布以複合媒材描繪
2016

11

回歸古代

100F
畫布以複合媒材描繪
2017

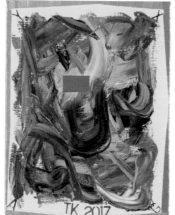

12

布勒哲爾之窗

6F
畫布以油畫顏料、
壓克力顏料、鉛筆描繪
2017

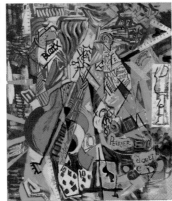

13
Cubism-Composition

10F
畫布以複合媒材描繪
2017

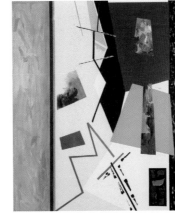

14
來自抽象化的發聲

100F
畫布以油畫顏料、
壓克力顏料描繪
2018

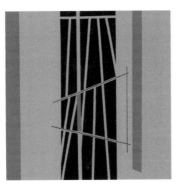

15
**其方向之所以能改變
的原因**

方塊 40×40cm
橙色畫布以壓克力顏料、
沾水筆描繪
2018

16
營造出印象

方塊 30×30cm
綠色畫布以油畫顏料、
壓克力顏料描繪
2018

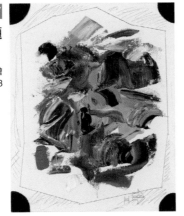

17
沒問題

3F
畫布以油畫顏料、鉛筆描繪
2018

18
宇宙時鐘

直徑 13cm 圓形畫布
以壓克力顏料、沾水筆、
鉛筆描繪
2018

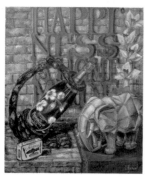

1 包含多面體大象的靜物
今井はるみ／油畫顏料

很好地表現出每個描繪主題的質感的作品。並且掌握了每個物件的特徵。顏料的表面質感也很豐富。

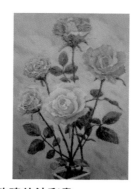

2 玫瑰的油彩畫
今泉秀美／油畫顏料

在充分利用玫瑰的特徵的同時，亦是帶有自由色彩的絕妙作品。油畫顏料的使用方法也因花而異。

3 歡樂的棚架
岩田夕美子／油畫顏料

這是一個在三層的棚架上排列著各種歡樂的物件，饒富趣味的描繪主題。背面的磚牆顏色像彩色玻璃一樣，顏色的發色也很不錯。

4 風景與立體主義
塚本晴美／油畫顏料、拼貼畫

畫面前方的靜物以立體主義畫風呈現，玫瑰和背景的風景則以寫實風格描繪的作品。不同描繪方法的表情並存在同一幅畫面，營造出一種緊張感。

5 包含氣球的靜物
池田茂美／油畫顏料

這是以畫著氣球的看板、乳牛和酒瓶為主題的油彩畫。特徵是呈現出安詳恬靜粉彩風格的畫面表情。

6 包含葡萄酒存放架與大象的靜物
喜納祐子／複合媒材

這是使用了油畫顏料、亞希樂壓克力顏料、粉蠟筆等各種不同的顏料，同時還加上了拼貼技法。讓人強烈感受作者的世界浮現在眼前。

7 包含粉紅色罐頭人偶的靜物
川西昌子／壓克力顏料・拼貼畫

這是先在畫布上拼貼多國籍的報紙，再以壓克力顏料描繪的作品。黏貼上去的文字產生了有趣的效果。

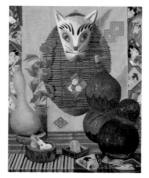

8 包含狐狸面具的靜物
川上雅弘／壓克力顏料

發色非常好，是壓克力顏料所特有的作品氛圍。每個描繪主題的描寫都很棒。演員宣傳畫中的表情也仔細地描繪出來了！

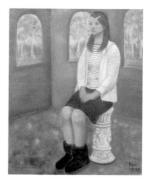

9 女性人像
中山京子／油畫顏料

充分地呈現出一位年輕女子的純真感覺。背景是自由創作的產物，但畫作完成後的感覺，對於人物的氣氛沒有產生任何違和感。

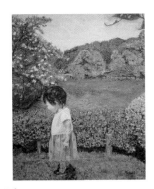

10 孫
田尻桂子／油畫顏料

這幅作品描繪了孫女在公園玩耍的場景。能夠讓人感受到對孫女的慈愛之情。背景中的風景也很講究，細節都細心描繪了出來。

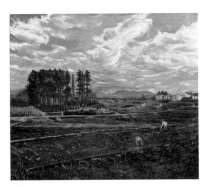

11 山梨風景
野村文子／油畫顏料

這是描繪作者出生故鄉的作品。據說是老家的田地。這是一幅成功地展示出宏偉空間的風景油畫。天空和雲朵的表現非常讓人佩服。

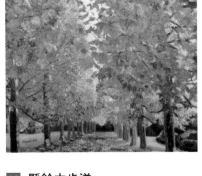

12 懸鈴木步道
藤田真智子／油畫顏料

懸鈴木的葉子是以油畫刀描繪而成。呈現出非常好的立體深度。這是一幅閃耀著黃色光輝的美麗作品。

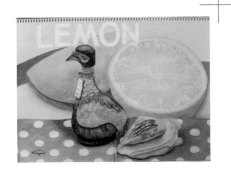

13 包含老舊火雞造型酒瓶的靜物
穗積弘祐／水彩

可以看到透明水彩的透明感充分呈現在畫面上。托盤上照片中的檸檬、立體的火雞酒瓶，以及貝類之間的對比形成一件有趣的作品。

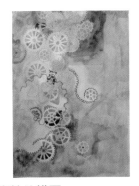

14 齒輪的構圖
鈴木一夫／水彩與沾水筆、鉛筆

以一個齒輪為描繪主題，自由展開的作品。齒輪具有節奏感的運動很有趣，如何在水彩中運用沾水筆和鉛筆的線條，也是重要的因素。

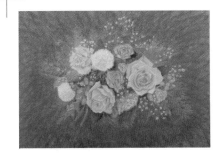

15 盆花的粉彩畫
菅原 ／粉彩

這是用粉彩將自己設計的盆花描繪下來的作品。從正上方看去的視角及構圖都很有趣。背面的橙色也發色得很漂亮。

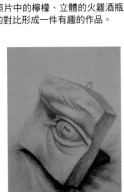

16 大衛之眼
小笠原裕美子／鉛筆素描

作者擁有很強的描寫技巧，以石膏素描作品來說品質非常好。不管是形狀、立體感、質感、石膏的白度等，都非常理想的一件作品。

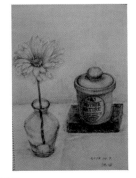

17 靜物
池田順子／鉛筆素描

這是在充分掌握了基礎素描之後描繪的作品。一幅呈現出花朵、玻璃花瓶、未上釉的罐子、以及磚牆之間的質感差異、固有色的差異的作品。

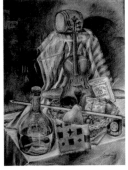

18 包含有小提琴的靜物
河野智美／炭筆素描

由於作者擁有高度的描寫技巧，所以描繪出來的炭筆素描相當精妙。儘管只是單色，但是絲毫不遜色於彩色繪畫的素描作品。

小屋 哲雄（Tetsuo Koya）

1962年　出生於日本神戶市
1988年　東京藝術大學美術學部繪畫科油畫專攻畢業
1990年　同大學研究所美術研究科碩士課程油畫專攻結業
1993年　同大學研究所美術研究科博士後期課程結業、取得博士
　　　　稱號（博美第 34 號）
　　　　（博士論文題目・在「地」與「圖」的關係中，對於抽
　　　　象繪畫的考察）

每年都在東京・銀座的畫廊舉辦個展，目前身為「繪畫教室 Atelier
HUTTE」（神奈川縣相模原市）的營運代表。

小屋哲雄官方網頁
https://tetsuo-koya.jp/

繪畫教室 Atelier HUTTE 網頁
https://atelier-hutte.com/

企劃、編輯：中山薰
設計：松村忍、玉川匡平
攝影協力：堀口宏明、風景照片：中山伸
作圖：コンドウヒロミ
DIP：Tokyo Color Photo Process Co., Ltd.
協力：株式會社 KUSAKABE

7 天就能畫得更好

油畫初級課程

12 種顏色就能豐富表現的靜物畫、風景畫

作　者　小屋 哲雄
翻　譯　楊哲群
發　行　陳偉祥
出　版　北星圖書事業股份有限公司
地　址　234 新北市永和區中正路 462 號 B1
電　話　886-2-29229000
傳　真　886-2-29229041
網　址　www.nsbooks.com.tw
E-MAIL　nsbook@nsbooks.com.tw
劃撥帳戶　北星文化事業有限公司
劃撥帳號　50042987
製版印刷　皇甫彩藝印刷股份有限公司
出 版 日　2021 年 10 月
I S B N　978-957-9559-71-3
定　價　450

如有缺頁或裝訂錯誤，請寄回更換。

ZOHO KAITEI NANOKA DE UMAKU NARU ABURAE SHOKYU LESSON:
12 SHOKU DE KOKO MADE DEKIRU SEIBUTSUGA FUKEIGA
Copyright © 2020 Tetsuo Koya
Chinese translation rights in complex characters arranged with
Seibundo Shinkosha Publishing Co., Ltd., Tokyo
through Japan UNI Agency, Inc., Tokyo

國家圖書館出版品預行編目(CIP)資料

7 天就能畫得更好／油畫初級課程：12 種顏色就能豐
富表現的靜物畫、風景畫／小屋哲雄著；楊哲群翻譯.
-- 新北市：北星圖書事業股份有限公司, 2021.10
　　128面；　21.0×25.7公分
　　ISBN 978-957-9559-71-3(平裝)

　1.油畫　2.繪畫技法

948.5　　　　　　　　　　　　　　　　　109020987

臉書粉絲專頁　　　　LINE 官方帳號